# 圖解 分鏡

Storyboarding Essentials

影視製作必讀聖經！
第一本徹底解說好萊塢分鏡實務關鍵

David Harland Rousseau &
Benjamin Reid Phillips ── 著

羅嵐 ── 譯

# 本書獻給

　　薩凡納藝術設計學院（Savannah College of Art and Design, SCAD）才華洋溢的莘莘學子。你們如此勤勉不懈，對分鏡藝術貢獻良多，因而持續啟發著我們。我們願將這本書獻給你們。

「SCAD 創意要領系列叢書」（The SCAD Creative Essential series）是華生－葛普提（Watson-Guptill）出版公司和薩凡納藝術設計學院的合作成果。這套叢書的出版目的是透過大學教師、充滿抱負的藝術家和創意十足的專業人士，在藝術設計領域提供最具權威且可靠的指導方針。

# 推薦序

小時候，當我第一次得知希區考克（Alfred Hitchcock）將他的整部片全都畫成分鏡表，而且只照著分鏡表來拍片時，內心非常震驚。不僅如此，連奧森・威爾斯（Orson Welles）也這麼做，足見連這些一代電影大師都需要分鏡表才能安排畫面主軸。

分鏡表向來是電影拍攝中不可或缺的一環，尤其對動作戲來說更是重要。拍電影時，我們會把分鏡表當做每日必讀的聖經，以便確定拍攝內容。分鏡表和「視覺化預覽」（previsualization，又稱動態分鏡或預視覺化，是紙本分鏡表自然延伸的產物）能幫我們解決複雜動作段落所帶來的問題，以最有效率的方式計畫每天的拍攝進度。同時，分鏡表也有助於第二工作組（通常負責拍攝確立場景鏡頭、插入鏡頭，以及包含特技的動作段落）更清楚理解導演的期望，替我們省下不少寶貴的攝製時間。

總而言之，分鏡表既能解決問題，又能提供清晰的指引，進而節省時間和金錢成本。兩位作者——大衛・哈蘭・盧索（David Harland Rousseau）和班傑明・雷・菲利浦（Benjamin Reid Phillips）為電影工作者寫了一本極重要的工作指南，無論是對剛入行的學生導演或經驗豐富的拍片老手，這本書都能派上用場。《圖解分鏡》（Storyboarding Essentials）將帶領讀者深入繪製分鏡表的每個階段，為將來的電影製作工作做足準備。

好好享用這本書，希望你們的分鏡表畫得愉快！

斯特拉登・利奧波德
*Stratton Leopold*
2013 年 1 月

斯特拉登・利奧波德是劇情片製片人，他的作品包括《狼嚎再起》（The Wolfman）、《美國隊長：復仇者先鋒》（Captain America: The First Avenger）、《不可能的任務 3》（Mission Impossible III）和《終極天將》（The Adventures of Baron Munchausen）等。利奧波德是喬治亞州薩凡納市居民，也是薩凡納藝術設計學院的好友。

# 作者序

剛開始教分鏡表的繪製方法時，我們發現坊間竟然沒有幾本專門探討分鏡視覺技巧的書。有趣的是，我們卻在適合當咖啡桌擺飾的精裝書裡找到了相當多資源，而這些書的書名不外乎是《○○的藝術》。此外，我們還發現有無數個網站都在推廣極具才華的插畫師作品，也有專門介紹動畫、甚至講述電影史的書籍，但這些網站和書籍對「分鏡」這個主題都草草帶過，缺乏深入剖析，也從沒把分鏡表的繪製過程拆解成一個個簡單易懂的專用詞彙。因此除了充滿抱負的插畫師或動畫師，沒人懂得欣賞這門技藝。

在寫書的過程中，我們摸索前進，有時相約咖啡廳，根據彼此的研究互相分享新點子。班提供來自連環畫世界的見解，我則是從在攝影機前後的工作經驗出發。在共同努力下，我們建立起一串相當完整的詞彙表，開始分析動態鏡頭和靜態鏡頭的差異，也探討了關於連戲、螢幕方向和視覺邏輯等問題，甚至發明了一套用來解讀腳本文字的方法，與副導演在製作拍攝腳本和通告表時使用的方法類似。

經過這番努力，我們發現會運用分鏡表的四個主要領域有不少共通之處。這四個領域分別是：實景拍攝、動畫、廣告和視覺特效。

繪製分鏡表沒有所謂「對的方法」，也不需要畫得很好看；分鏡表畫格必須清楚說明取景高度、攝影機角度和運鏡方式，其餘就見仁見智了。為了證明這一點，我們特別在本書中規劃了「想像力大車拼」的單元，每次會邀請兩位藝術家正面交鋒，針對同一腳本的同一個場景畫出自己的詮釋。儘管兩位藝術家都受到畫格總數和時間的限制，他們的分鏡表卻畫得又快又切中要點，每個畫格也都清楚傳達出該傳達的訊息。當你仔細檢視這些分鏡表時，試著問問自己會怎麼處理同一個場景？

《圖解分鏡》並不會教你繪畫的技巧，不過要是你本來就具備一定的繪畫能力，你會覺得探討 render（渲染、算圖）的章節相當受用。當然，這本書也不會提供任何學習的捷徑，但在一些重要篇章後附上了場景編號和視覺邏輯的練習，能幫助你加強繪製分鏡表的重要觀念。

我們的目標是讓各種學科背景的人，包括插畫、電影、電視、廣告和動畫都能讀懂這本書。電影工作者會欣賞本書直接切入取景高度和攝影機角度等專業問題，而逐一拆解腳本的實際做法，滿腔熱血的副導演肯定能夠受益良多；具備一定繪畫功力的插畫師會特別看重關於構圖和視覺語言的討論，而幾乎所有讀者都能從傑出專家的訪談中獲益匪淺。這些受訪者包括曾為美國導演工會（Directors of Guild of America, DGA）、現為加拿大導演工會（Directors of Guild of Canada, DGC）會員的副導演肯恩·卓別林（Ken Chaplin）、動畫老手奇斯·英翰（Keith Ingham）和插畫師惠特妮·寇格（Whitney Cogar）。

分鏡是一門「看不見的藝術」，是視覺敘事的專業。我們期望透過本書實用的介紹，為讀者提供札實的基本知識，打造故事與螢幕間的橋樑。

大衛·哈蘭·盧索
David Harland Rousseau

班傑明·雷·菲利浦
Benjamin Reid Phillips
寫於喬治亞州 薩凡納市

# CONTENTS

# 1 什麼是分鏡？

# 分鏡表的類型

分鏡表是一種能用來預定計畫的強大工具,可用於各種學科。在影像的視覺敘事,例如實景拍攝和動畫這兩個層面的應用最廣。分鏡表也能運用在廣告和視覺特效,用途更延伸到互動設計、遊戲開發,和主題樂園景點介紹等諸多領域。

## 編輯分鏡表或拍攝分鏡表(實景)

實景拍攝用的編輯分鏡表或拍攝分鏡表中,最重要的是攝影機的位置、角度和運鏡方式。這些分鏡表往往是為了複雜的拍攝段落、動作場面和特技編排而製作,可說是攝影師的工作良伴。

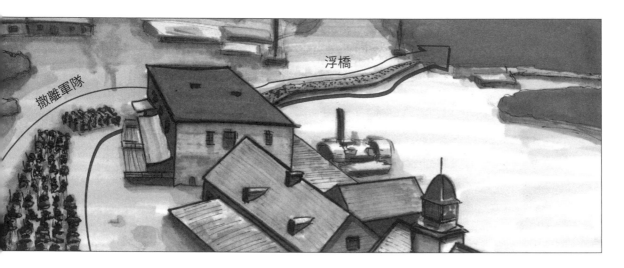

**編輯分鏡表:**這個高空鏡頭捕捉了 1864 年 12 月聯邦軍隊從薩凡納撤離時的壯觀景象。

---

### 分鏡表的起源

分鏡表(storyboarding)一詞起源於動畫。在動畫工業初期,動畫師會為他們的短片創造故事素描。這些素描並非正式腳本,而是實用的視覺速記,用來預先計畫卡通的製作流程。到了 1930 年代中期,動畫工作室在開製片會議期間會固定使用一套輔助方法,就是把這些素描釘在工作室的布告板上。當素描的實際目的(說故事)和呈現方式(釘在告示板上)結合在一起時,「故事一板」(story-board)這個專有名詞就出現了。從某個時間點起,這兩個字便連在一起,成為「故事板」(storyboard,即分鏡表)。

## 動畫

動畫對分鏡插畫師的要求很高。除了攝影機的位置和角度之外，動畫分鏡表也必須考量呼應故事進展和表演本身的時間控制和構圖，因此就算是一個鏡頭，也有必要畫出多張分鏡圖，因此大大增加了所需畫格的數量。

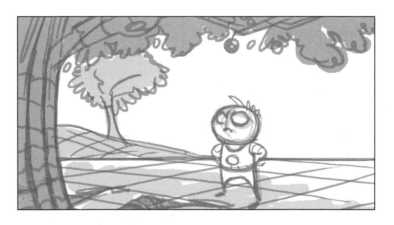

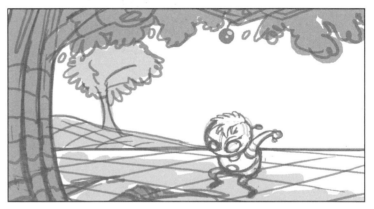

**動畫分鏡表：**這一系列分鏡表描述的是某個小人物試著要搆到掛在樹梢上的果子，分鏡表的目的是視覺化一個鏡頭（shot），或動畫裡所稱的一個「場景」（scene）。

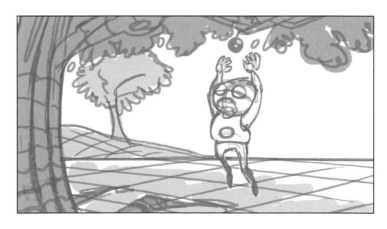

## 合成分鏡表或展示分鏡表（廣告）

廣告的重點在於推銷概念，因此合成（comp）或展示（presentation）分鏡表的色彩通常更加豐富，說明性質更強。這類分鏡表的主要目的是凸顯電視廣告中的關鍵時刻，以便向消費者推銷某件商品或某項服務的特色和優點。圖像、商標、文字通常和廣告本身的設計一樣，都是整體商品呈現的一部分。一般來說，合成分鏡表並不是30秒廣告的拍攝藍圖，拍攝分鏡表（shooting board）才是。

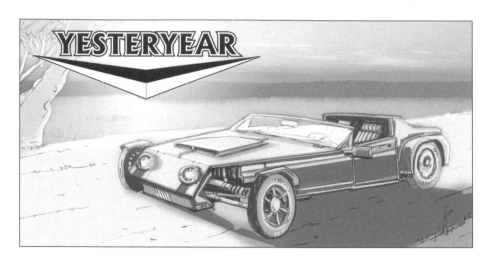

**合成或展示分鏡表：**這是一款虛構的混合動力雙座敞篷車，透過這個「美顏鏡頭」（beauty shot），我們可以看到繪畫是如何結合攝影和圖像元素（如商標等）來推銷某個產品或概念。

## 視覺化預覽（CGI）

視覺化預覽分鏡表（previsualization storyboard）又簡稱 previz board，融合了實景拍攝分鏡表和動畫分鏡表。由於電腦成像（computer-generated imagery, CGI）技術的發展日趨複雜，動態分鏡便應運而生。動態分鏡首要注重的是攝影機的定位（placement），同時也考量表演、動作和時間控制等元素。動態分鏡和動畫一樣，往往需要為單一鏡頭畫出多張分鏡圖。某些鏡頭則需要混合實景和視覺特效兩種元素，因此插畫師必須對光線有充分的了解；這項要求使得這類專門化分鏡表的製作更為複雜。

**視覺化預覽分鏡表：**電腦成像技術建立在實際拍攝和動畫上，這兩張分鏡圖呈現的是同一個鏡頭。下圖中的箭頭用來強調機器人破土衝出的景象。

# 視覺地圖

從早期動畫先驅所創造的故事素描至今，分鏡表已變得日益複雜，但其基本目的始終不變：這些有著固定格式的圖畫是用來規劃視覺敘事的攝製流程。

分鏡表是多方合作的產物，包括來自編劇的文字、導演的願景、美術指導創造出來的想像世界，以及不可或缺的——插畫師筆下的圖像。這些圖像經過複印、整理之後，會發送給製作團隊的工作人員，做為視覺指南，按圖拍攝。

經過妥善組織和整理的分鏡表，成為副導演和製片人有效的管理工具，方便更清楚地安排拍攝時程或編製預算，當然也為道具管理員、整備員[1]、美術指導和場記帶來莫大的幫助。

無論是哪樣的影片類型或應用領域，分鏡表都能做為一種共通語言，傳達影像視覺敘事產業中的各種行話和專業術語。分鏡表將文字到定剪的過程給連接起來，關注攝影機「看」到了什麼（取景高度、攝影機角度和運鏡方式），並且採用標準且公認的格式（畫面比例），甚至是類似的組織系統（編號）。攝影師通常憑藉著直覺和經驗拍攝，但優秀的分鏡插畫師則充分理解攝影機角度和取景高度，協助導演達成目標。

有時候，記住分鏡表「不是什麼」也一樣重要。儘管圖像小說成功躍上了大螢幕，分鏡表始終不是漫畫書；儘管它們用圖畫把故事說得清楚明白，其主要目的也不是說故事。儘管它們為某個畫面取景，還是不能取代攝影師專業的眼光，而就算經過縝密地思考和構圖，也永遠無法取代導演的真知灼見。同樣地，分鏡表就算經過大量修飾，足以供人觀賞，也只代表著一個開始，而非結束。

學生的分鏡表：下圖的範例中，老師要求學生用分鏡表來分析某部影片的一個段落，完成後把圖張貼出來供大家觀賞、批評。

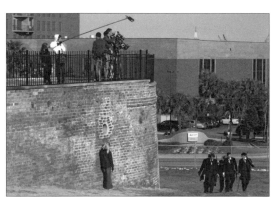

右圖為電影《活屍獵人：林肯總統》（Abraham Lincoln vs. Zombies）正在外景拍攝中的演員和劇組工作人員：這部恐怖片是由 Four Score Films（八十獨立製片公司）拍攝，The Asylum（避難所）公司發行，2012 年在薩凡納全市取景。為達到戲劇效果，攝影師選擇用高角度鏡頭捕捉主角歸來的景象（更多關於取景高度和角度的資訊，請詳見 P.114 ～ 117）。

---

**譯注 1：** 整備員指專門照顧、控制和維護某些物件的工作人員。如動物管理員（animal wrangler）和發電機整備員（generator wrangler）。這些人大多是某個領域的專業人員。

Jack
Dahlia
Portly

crowd
drivers
mechanics

Buick Roads...
Jack's racer

**EXT. CITY HALL — DAY**

The crowd gathers along BAY STREET as drivers and engineers tune up their racers.

DAHLIA steps out of her roadster. She moves toward JACK who is working on his car. *transpo.*

DAHLIA

(softly)
Hey.

Jack pulls his head from under the hood. He wipes grim hands on his coveralls. *mu/h/w*

Dahlia stands with arms folded. Jack is uneasy.

A PORTLY man waddles up to Jack. He tips his hat to Dahlia, who lowers her gaze. *mu/h/w*

PORTLY
Jack, my boy, a lot of folks are counting on you—

JACK
Thank you, sir.

PORTLY
I dare say we've got a good bit of money on you, son. Play your cards right, and you'll be very comfortable.

Portly places a heavy hand on Jack's shoulder. Jack

PORTLY
(Leaning in, whispering)
...it easy, lad. Think of it as ...gh the countrys

# 2 解讀腳本

# 腳本的基本概念

雖然這不是一本探討腳本創作的書，但具備辨認腳本中的重要元素和解讀文字的能力，對每一位分鏡插畫師來說都相當重要。

讓我們從頭開始。每份腳本都有五個基本元素：

1. 場景標題（slugline）
2. 動作（action）
3. 人物（character）
4. 對白（dialogue）
5. 表演提示（wryly）

每個構成元素都為電影或影集工作人員（從導演到製片助理）提供了重要訊息。優秀的分鏡插畫師要能夠從中截取出必要的資訊。

上圖為**待售腳本（spec script）**：分鏡插畫師會從中尋找線索，以便決定取景高度、攝影機角度、運鏡方式、背景和時段。

**場景標題**

外景／市政廳／白天

在司機和技師調整賽車時，人群開始簇擁至海灣街兩旁。黛莉雅步出她的雙座敞篷跑車，朝正在修車的傑克走去。

黛莉雅：
（輕聲說）嘿。

**動作**

傑克從引擎蓋下方探出頭，滿手的污垢往工作服上抹了抹。黛莉雅站著，雙手交叉在胸前，傑克顯得有些侷促不安。

一個身材肥胖的男人搖擺著步子朝傑克走去。他輕推了一下帽子向黛莉雅致意。黛莉雅垂下目光。

胖男人
傑克，我的小老弟，很多人都指望你贏呢！

傑克
謝謝您，先生。

胖男人 —— **人物**
我敢說我們真的押了不少錢在你身上，孩子。你只要按規矩辦事，就可以高枕無憂了。

胖男人把厚重的手放在傑克的肩上。傑克縮了一下。

胖男人
（身體往前傾，悄聲說話）—— **表演提示**
放輕鬆，老弟。當成是去鄉下兜風就行了。

胖男人用力拍了傑克的背，又推了推帽子，對黛莉雅點了個頭，搖擺著步子離去。

黛莉雅
晚點再告訴你。—— **對白**

傑克
什麼？

黛莉雅親吻了傑克的臉頰，回到她的別克坐駕上，然後發動車子離開，留下傑克隻身站在揚起的塵土中。

## 場景標題

看到場景標題時，讀者會注意到三項重要資訊：

1. 攝影機的位置（內景或外景）
2. 場景本身的實際地點
3. 一天中的特定時段

場景標題的表現方式很簡潔，如下所示，且都是用大寫[2]：

**外景／市政廳／白天**

分鏡插畫師能從這樣簡單的一行字中獲得什麼訊息呢？我們從場景標題中得知這是一場外景戲，地點在市政廳前面，時段是白天，不到十個字就提供了非常多訊息。

## 動作

描述動作時使用節奏明快的句型，讓插畫師能掌握更多線索：

**傑克從車蓋後探出頭來，把沾滿污垢的手往工作服上抹了抹。**

這句話雖然提供了更多訊息，但仍為分鏡插畫師留下很大的自由發揮空間。

## 人物、表演提示和對白

最後，我們看到人物、表演提示和對白是這樣寫的：

**胖男人**
**（身體往前傾，悄聲說話）**
**放輕鬆，老弟。**
**當成是去鄉下兜風就行了。**

我們能從這裡看出是誰在說話、用什麼語氣，以及說了些什麼。儘管對白對分鏡插畫師來說並非必要（這畢竟不是漫畫，不需要對話框），但是對白能幫助插畫師對人物的肢體語言和姿勢有些頭緒。透過註記在括弧內的表演提示，可以判斷這個胖男人想要威脅傑克。

你可以在本書 P.26 ～ 35 看到根據這段腳本節錄所畫的分鏡表。

> **貼心提示**
>
> 有件趣事不妨一提：腳本格式其實遵守著非常嚴格的慣例，從字體（Courier 字型、12 號字）到各種元素間的縮排和空格都有規定。這麼做的用意是：要是將腳本確實拍攝出來，一頁腳本的影片長度即等於一分鐘。

---

**專有名詞**
- **動作**：又稱為「場景描述」（description）。指的是可以在螢幕上「被看見」或呈現出來的動作。
- **人物**：這個小標題指出說話者是誰。
- **對白**：人物所說的話。
- **場景標題**：又稱為「主要場景標題」，告訴我們這場戲要在哪裡拍攝，也說明是在一天當中的哪個時段。
- **表演提示**：又稱為「輔助提示」（parenthetical），是寫給演員的表演指導。

---

譯注 2： 原書語言為英文，預設讀者為英文使用者，故有大小寫之分。

# 拆解腳本

分鏡插畫師只要能拆解腳本或腳本，就能完全加以利用。肯恩‧卓別林開設了一門叫做「製片助理訓練專題」的優質課程，在美國各地指導有興趣進軍電影這一行的人。他為拆解腳本做了相當出色的介紹。經他慷慨同意，我們將這些簡單而有效的拆解技巧稍加改寫，提供分鏡插畫師參考。

副導演（Assistant Director, AD）或各部門主管會拿著自己那一份腳本，鉅細靡遺地審視，將他們認為重要的事項清楚地標示出來。以下是每份腳本都能找到的重要元素：

- 內景（interior, INT）、外景（exterior, EXT）
- 白天或晚上
- 演員
- 臨時演員
- 交通工具（transpo.）
- 道具
- 布景（set dressing, S/D）
- 特效（special effects, SFX or FX）
- 動物管理員（animal wrangler, A/W）
- 化妝、髮型、服飾（makeup, hair, and wardrobe, MU/H/W）

右圖是副導演審視腳本的方式。副導演的責任是預先想到導演所需要的一切，好讓鏡頭能順利拍攝完成。

---

| 演員 | 臨時演員／背景 | 交通工具 | 服裝 |
|---|---|---|---|
| 傑克 | 群眾 | 賽車 | 沾滿汙垢的工作服 |
| 黛莉雅 | 賽車手 | 別克敞篷跑車 | 胖男人的帽子 |
| 胖男人 | 技師 | 傑克的賽車 | |

**外景／市政廳／白天**

在 司機 和 技師 調整賽車時，人群 開始簇擁至海灣街兩旁。黛莉雅 步出她的 雙座敞篷跑車，朝正在修車的 傑克 走去。

**交通工具**

黛莉雅
（輕聲說）嘿。

傑克從引擎蓋下方探出頭，滿手的污垢往工作服上抹了抹。黛莉雅站著，雙手交叉在胸前，傑克顯得有些侷促不安。

一個身材肥胖的男人搖擺著步子朝傑克走去。他輕推了一下 帽子 向黛莉雅致意。黛莉雅垂下目光。

**服裝**

胖男人
傑克，我的小老弟，很多人都指望你贏呢！

傑克
謝謝您，先生。

胖男人
我敢說我們真的押了不少錢在你身上，孩子。
你只要按規矩辦事，就可以高枕無憂了。

胖男人把厚重的手放在傑克的肩上。傑克縮了一下。

胖男人
（身體往前傾，悄聲說話）
放輕鬆，老弟。當成是去鄉下兜風就行了。

胖男人用力拍了傑克的背，又推了推帽子，對黛莉雅點了個頭，搖擺著步子離去。
傑克皺緊下巴站著。

黛莉雅
晚點再告訴你。

傑克
什麼？

**交通工具**

黛莉雅親吻了傑克的臉頰，回到她的 別克 坐駕上，然後發動車子離開，留下 傑克 隻身站在揚起的塵土中。

**特效**

場景重點：傑克的掙扎

副導演可能也會想要先決定場景重點（point of the scene, POS），以便大致決定整體的氣氛和布景。場景重點通常會寫在通告表上，提醒所有人員要拍攝的是哪個場景。不過絕大多數的分鏡插畫師幾乎都不會接觸到通告表。

分鏡插畫師應該以拆解腳本的技巧為基礎，去挖掘更多線索和暗示，包括人物的肢體動作和表情、適當的景框、攝影機的角度和運鏡方式。

---

**外景／市政廳／白天**　　　　　　**確立場景鏡頭**

在司機和 技師 調整 賽車 時， 人群 開始簇擁至海灣街兩旁。
黛莉雅 步出她的 雙座敞篷跑車 ，朝正在修 車 的 傑克 走去。
　　　　　　　　　　　　　　　　　　　　　　**寬景**

黛莉雅
（輕聲說）嘿。

傑克從引擎蓋下方探出頭， 滿手的污垢 往 工作服 上抹了抹。
　　　　　　　　　　　　　　　　　　　　**美式鏡頭**
黛莉雅站著，雙手交叉在胸前，傑克顯得有些侷促不安。

一個身材肥胖的男人搖擺著步子朝傑克走去。他輕推了一
下 帽子 向黛莉雅致意。黛莉雅垂下目光。　**中近景**

胖男人
傑克，我的小老弟，很多人都指望你贏呢！

傑克
謝謝您，先生。

胖男人
我敢說我們真的押了不少錢在你身上，孩子。
你只要按規矩辦事，就可以高枕無憂了。
**近景**
胖男人把厚重的手放在傑克的肩上。傑克縮了一下。

胖男人
（身體往前傾，悄聲說話）**中近景**
放輕鬆，老弟。當成是去鄉下兜風就行了。
**全景**
胖男人用力拍了傑克的背，又推了推帽子，對黛莉雅點了
個頭，搖擺著步子離去。
傑克皺緊下巴站著。

**特寫**
黛莉雅
晚點再告訴你。

傑克
什麼？
　　　　　　　　　　　　　　　**全景**
黛莉雅親吻了傑克的臉頰，回到她的 別克 坐駕上，然後發動
車子離開，留下傑克隻身站在揚起的塵土中。**美式鏡頭**

場景重點：傑克的掙扎

---

這張範例說明了分鏡插畫師如何審視腳本。這位插畫師考量的是如何將場景重點用構圖完整的繪畫表現出來，協助劇組工作人員了解攝影機的取景、角度和運鏡方式。其他註記，例如關於服裝的想法，則能讓插畫師為劇組設定出整體的氛圍和調性。

# 待售腳本 vs. 拍攝腳本

本章特別節錄一段取自《狂飆薩凡納》（The Great Savannah Race）的腳本。所謂「待售腳本」（又稱投機腳本）指的是自行撰寫、未經委託的腳本。編劇撰寫這種腳本，是為了投件，或希望能獲得製作人或電影公司青睞、購買。由於拍片倚賴的是團體合作，因此編劇從一開始就刻意預留了很大的詮釋空間。

拍攝腳本（shooting script）在製作過程的晚期，直到腳本被拆解後才會產生。在進入這個階段前，導演、攝影師和副導演已經決定好鏡頭要如何拍攝，而這些決定有助於將某個場景中每個鏡頭所需要的設備和人力，包括背景演員人數和鏡頭種類（望遠鏡頭、廣角鏡頭等）確定下來。

要注意的是，完整的拍片計畫並非單靠拍攝腳本來決定，劇組人員其實更依賴腳本分解表、準備期時程表和拍攝時程表、通告表，以及來自副導演和製片公司的分場簡介。待一切該交代的、該做的都完成了，就會集結成一本厚厚的資料夾（如左圖）。

不過我們還是要留意待售腳本和拍攝腳本間的差異。

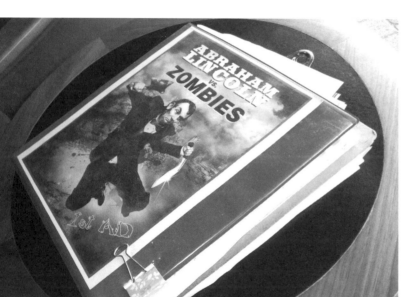

這本厚資料夾的主人是茱蒂·西瑟（Jody Schiesser），她是《活屍獵人：林肯總統》（Abraham Lincoln vs. Zombies）的第一副導演。

## 專有名詞

- **腳本分解表（breakdown sheet）**：這份文件列出了為拍攝某個特定場景所需要的重要元素，如演員、臨時演員、道具和交通工具等。
- **通告表（call sheet）**：通告表是依照拍攝時程表所製作，提供演員和工作人員特定日期拍攝所需要的資訊，包括工作環境、聯絡資訊、場景和腳本頁數列表、演員和工作人員報到時間等。
- **分場簡介（one-liner）**：這是拍攝時程表的濃縮版，僅列出場景標題和基本資訊，用以提醒大多數工作人員。
- **準備期時程表（prep schedule）**：這份文件說明劇組為「拍攝期」籌備各項工作的時程（如交通工具、髮型和化妝、試衣、動作指導和排練等）。
- **拍攝時程表（shooting schedule）**：這份詳細的文件依每個部門不同的需求，彙整出所有場景需要的全部元素。

下方的拍攝腳本並不是完整的腳本，也不是其中的精選鏡頭，只是一種拆解腳本的格式。

實際上，分鏡插畫師並沒有機會寫作正式的拍攝腳本，因為這不是他們的工作內容。拍攝腳本也不太可能會提供給插畫師；一份註記清楚的待售腳本（如 P.21 所示）就足夠讓他們完成工作了。

| 第 36 場 | **外景／市政廳／白天** | |
|---|---|---|
| 鏡頭 | 描述 | 聲部／對白 |
| 1 | **確立場景鏡頭（大俯拍）**<br>在賽車手調整車子時，人群開始簇擁至海灣街兩旁。 | （現場音） |
| 2 | **寬景跟拍鏡頭**<br>黛莉雅步出她的跑車，朝傑克走去。 | |
| 3 | **中景—近景**<br>傑克被引擎蓋遮住 | |
| 4 | **中景**　主要照著黛莉雅 | （輕聲說）嘿。 |
| 5 | **美式鏡頭**<br>傑克把滿手的汗垢往工作服上抹了抹，和黛莉雅打招呼。 | |
| 6 | **寬景**　胖男人走進來，打斷黛莉雅。 | |
| 7 | **中近景**　照著黛莉雅 | |
| 8 | **中景雙人鏡頭**　胖男人和傑克 | 「傑克，我的小老弟，很多人都指望你贏呢！」<br>「謝謝您，先生。」 |
| 9 | **中近景**　主要照著胖男人 | 「我敢說我們確實押了不少錢在你身上，孩子。你只要按規矩辦事，就可以高枕無憂了。」 |
| 10 | **近景**　胖男人把手放在傑克肩上 | |
| 11 | **特寫**　胖男人和傑克說悄悄話 | 「放輕鬆，當成是去鄉下兜風就行了。」 |
| 12 | **美式鏡頭**　胖男人用力拍了傑克的背，對黛莉雅點頭致意後離開。 | |
| 13 | **特寫**　傑克皺緊下巴站著 | |
| 14 | **全景**　黛莉雅轉身離開 | 「晚點再告訴你。」<br>「什麼？」 |
| 15 | **中近景**　黛莉雅親吻了傑克的臉頰 | |
| 16 | **全景**　黛莉雅回到車上，傑克被弄糊塗了 | |
| 17 | **近景**　黛莉雅發動車子 | （引擎發動聲） |
| 18 | **寬景**　黛莉雅開著別克離去 | |
| 19 | **美式鏡頭**　傑克站在揚起的灰塵中 | （車子駛離） |

拍攝腳本的每個場景會拆解成一個個獨立的鏡頭，但最後的構圖和取景決定權仍留給導演及其工作團隊。

# 「工商服務時間」

電視廣告腳本和拍攝腳本的格式極為相似，也被拆成兩欄，左欄是影部（visual），
且全部英文字體使用大寫。右欄是聲部（sound），以「句子」的形式書寫[3]。

電視和電影計算時間的方法相對寬鬆；
一頁電影或電視劇的腳本約略等於一分鐘。
但廣告則必須嚴格地遵守時間限制。每一
個字、每一分、每一秒都要算得很精準。
舉例來說，一支 30 秒的廣告（實際上是
28.5 秒，再加上淡入／淡出的時間），台
詞以 75 個字為限（假設說話速度為一分鐘
150 個字）。

此外，廣告和電影電視不一樣的是，
每個鏡頭在腳本中都要分配好，沒有太大
的詮釋空間。

待腳本的草稿擬定，分鏡表就會被彙
整成一張主視覺編排稿（layout），上面
包括搭配好對白的所有景框（frame）。方
便讓廣告代理商用快速、有效率，又節省成
本的方式把稿子呈現給客戶。許多廣告代
理商甚至做得更周全：他們用簡單的程式，
如 Adobe Flash 或 PowerPoint 將分鏡
表做成動態腳本（animatics）或數位腳
本（digimatics）。

粗曠男：好，兄弟。（畫外音）

粗曠男：有你的，兄弟。

播報員：有任何問題嗎？

音樂漸弱

這份分鏡表節錄自某個 30 秒廣告，廣告產品是一款虛構
的混合動力敞篷雙座跑車「金典」（Yesteryear）。以
上分鏡表為本書獨家設計。

---

**專有名詞**

● **動態腳本（animatics）**：又稱為故事帶（story reel）。分鏡畫面被剪輯後按順序播放，有時還
會加上一些簡單的攝影機運鏡（如橫搖或變焦拍攝），搭配基本的配音變成動畫。動態腳本的功
用是讓工作團隊對場景真正演出後的樣貌和長度有大致的概念。

● **數位腳本（digimatics）**：又稱為動態照片（photomatics）。和動態腳本很類似，不過動態照
片是利用（圖庫）照片來說故事。最常使用到數位腳本的兩種情況：一是製造商想看看自家現有
產品的動態呈現樣貌，二是有些公司行號想用經濟效益較高的方式來傳播企業的訊息。（更多關
於動態腳本和數位腳本的資訊請詳見 P.140）

---

譯注 3： 指英文句中開頭第一個字的首字母和專有名詞大寫，其餘文字小寫。

| 影部 | 聲部 |
|---|---|
| **確立場景鏡頭（大俯拍）**<br>開場鏡頭／外景／酒館／白天<br>一群身材壯碩的重型機車騎士聚集在殘破的酒館前。 | 插入音樂：〈酒店藍調〉<br>現場音：加快摩托車引擎的聲響 |
| **美式雙人鏡頭：**壯漢們靠著柱子站著。 | 粗獷男：我說啊，兄弟，這有夠假掰。真男人才不會去開這種鬼油電車。 |
| **特寫：**型男駕駛露出微笑。 | |
| **全景：**就在這時，一位性感的女人從酒館裡從容地走出來… | 粗獷男：你以為女人會喜歡開雜種車的男人？算了吧！ |
| **中近景：**她用手指輕輕劃過型男的手臂。 | 辣妹：去兜風吧。 |
| **雙人中景鏡頭：**型男轉過身對著粗獷男。 | 型男：先走了。 |
| 型男和粗獷男豪邁地握了握手。 | 粗獷男：好，兄弟。 |
| **美式鏡頭：**型男離場（出景）。辣妹用手把頭髮撥得亂蓬蓬的，粗獷男臉紅了。 | |
| **寬景：**一輛流線車身的復古敞篷車「金典」在酒館前停了下來。粗獷男非常吃驚。 | 粗獷男：有你的，兄弟。 |
| **中近景：**辣妹轉身在粗獷男的耳邊竊竊私語。 | |
| **特寫：**粗獷男驚訝得目瞪口呆。 | |
| **全景：**辣妹坐進車裡。 | |
| **中景：**辣妹揮揮手，車子唰地駛離，發出刺耳的輪胎磨地聲。 | |
| **近景：**鏡頭照著 HYBRID（油電混合）標示。 | |
| **圖像（汽車商標）：**YESTERYEAR | 音樂漸弱 |
| **字卡 1：**混合動力車，獻給真男人 | |

這是一份 30 秒廣告腳本慣用的編排稿（layout），產品是一款虛構的油電混合敞篷雙座跑車「金典」（Yesteryear）。文字和影像在此結合成一個完整的廣告敘事，用來推銷新概念。

# 想像力大車拼：《狂飆薩凡納》

在這一集「想像力大車拼」裡，前途看好的連環畫藝術家約書亞·雷諾（Joshua Reynolds）和實力相當的新秀插畫師卡翠娜·姬索（Katrina Kissell）各自用想像力去詮釋節錄自 P.18《狂飆薩凡納》的同一個場景。從拆解腳本、獲得批准，到最後分鏡表定稿，兩位插畫師各花了大約兩天的時間才完成整個過程。

## 約書亞·雷諾的版本

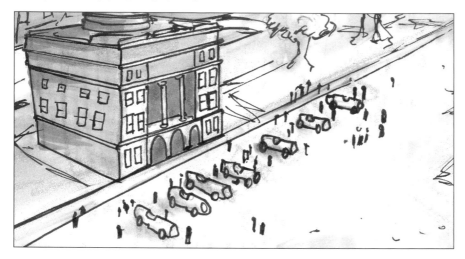

在確立場景鏡頭中，插畫師用俯拍的鏡頭介紹賽車的地點及準備工作的活動概況。

橫搖跟拍

雷諾在一開始就製造了神祕感；我們只能看到一雙女性的腳踏出車外，開始走路，攝影機以橫搖鏡頭跟拍人物。

接著，插畫師繼續維持神祕感，取景範圍僅包括人物的下半身，人物的上半身則隱匿在車身下方。

接下來的兩個鏡頭中，雷諾終於讓兩個人物露臉，並表現出兩人其實認識彼此。

插畫師用一個簡單的過肩鏡頭，將另一個新角色帶入場景中。觀眾因此能清楚看見這個新出現的男人正走向上述兩位人物。

雷諾接著用一個中特寫呈現女人對這突如其來的干擾做何反應。

接下來的四個鏡頭，雷諾將攝影機
愈拉愈靠近人物的動作，也將觀眾
拉進了這場令人不舒服的對談中。

雷諾將攝影機拉回來,再次確立場景位置和三個人物。

插畫師用中特寫向觀眾表明,這位賽車手的心思全都集中在男人所施加的威脅上。

正因鏡頭聚焦於沈思中的賽車手,因此當插畫師突然將畫面切到過肩鏡頭,顯示女人正走回自己的車子時,觀眾會感到更驚訝。

接下來雷諾使用一連串較緊湊的鏡頭:中景帶出女子快速地親了男主角一下,祝他比賽順利。

再用一個過肩
鏡頭帶出女子
正回到車上…
…

接著是手部的特寫鏡頭；女主角正
在發動引擎。

以全景呈現車
子駛離的畫面
有助於建立主
觀鏡頭。

最後一個鏡頭是賽車手望向畫面外
（off screen, O.S.）的膝上鏡頭。
插畫師以此將前一個鏡頭確立為主
觀鏡頭，換言之，後一個鏡頭促成
了前一個主觀鏡頭的產生。

## 卡翠娜・姬索的版本

在姬索的確立場景鏡頭中，俯拍鏡頭取景比雷諾的窄，不過仍舊交代了賽前預備工作場景的位置和活動狀況。

與其製造懸疑，姬索選擇清楚交代，並且用一個過肩鏡頭將兩個主要人物帶進來。

接著，鏡頭稍微拉近了點，重新取景，只放在男人看到女人出現時的反應。

女主角的中特寫鏡頭。

接下來，姬索切換到過肩鏡頭，將
兩人同時放進景框中。

姬索再把鏡頭拉遠，介紹另一個人
物出場。

接著，插畫家再一次使用清晰的鏡頭來確立所有場景元素，並聚焦在男主角與年長男人之間的對話。

啪地一聲放下

接下來的三個鏡頭，姬索將攝影機愈拉愈近，凸顯兩人交談過程並不愉快。這裡動作進行的速度和取景方式跟雷諾的分鏡表相當不同。

最後用大特寫鏡頭強調出場景重點，增強了戲劇張力。

接下來切回主戲，讓年長的男人離場；他的離場的動作因此是在攝影機不動的狀態下發生。姬索的取景能讓觀眾看到兩位主角的反應。

在這裡，插畫家用特寫將觀眾的目光聚焦在男主角憂慮的神情上。

這兩個中景鏡頭預示著女主角即將離開。

姬索運用一連串較寬的景框將女主
角離去、親吻男主角和接下來離場
的幾個動作都放進畫面中。

注意插畫家不斷改變攝影機取景的
方式,讓兩位主角在每個場景中都
能成為焦點,和觀眾保持連結。

# 焦點訪談：副導演──肯恩・卓別林

2011年9月，肯恩・卓別林於「製片助理訓練專題」（Production Assistant Training Seminar, PATS）。

肯恩・卓別林從小生長於農莊，距離好萊塢電影工業非常遙遠。1997年，一次心血來潮，他搭上了飛往澳洲的班機，去為當時九〇年代引起最多討論的二戰史詩電影《紅色警戒》（The Thin Red Line）擔任製片助理，此片的導演兼編劇是泰倫斯・馬利克（Terrence Malick）。肯恩有種說走就走的能力，因此才一通電話，他就又前往密蘇里州的堪薩斯市，為（也曾當過製片助理的）李安工作，拍攝講述美國內戰的電影《與魔鬼共騎》（Ride with the Devil）。

不到七年，他已進入聲譽極高的美國導演工會（Director Guild of America, DGA），成為會員。在參與過幾部影片的拍攝，如電影《失控的陪審團》（Runaway Jury）、電視劇《羅斯威爾》（Rosewell，又名《天煞孤星》）和《法外柔情》（Judging Amy）等磨練技巧後，他到了加拿大，成為加拿大導演工會（Director Guild of Canada, DGC）的會員。他曾協助製作不少加拿大出品的影片，如獲獎電影《草原省分的巨人：道格拉斯的故事》（Prairie Giant: The Tommy Douglas Story）、《曠野餘音》（The Englishman's Boy）

和改編自經典文學的影集《白鯨記》（Moby Dick）。

想知道肯恩完整的電影作品年表，可上 IMDB（International Movie Data Base 國際電影資料庫）網站查詢他的個人介紹，網址為 http://www.imdb.com/name/nm0152247。

2007年，卓別林和他在美國電影協會的同事加里・費歐瑞利（Gary Romolo Fiorelli，其作品包括《神鬼奇航》（Pirates of Carribean）系列電影前兩集、《失控的陪審團》（Runaway Jury）和《謊言對決》（Body of Lies）等開設了「製片助理訓練專題」，為想到電影圈闖蕩的人提供優質的訓練課程[4]。

卓別林是一位擁有驚人專注力和滿滿活力的專業人士，充滿自信卻也容易親近；他可能會是你見過最友善的人。

卓別林（以下簡稱卓）在紐約協助導演道格・羅達托（Doug Lodato）拍攝《四個謊言》（4 Lies）時，大衛・哈蘭・盧索（以下簡稱盧）乘機採訪了他。

**盧：身為一位副導演，你要負責的事情相當多，從場地勘察、腳本拆解到拍攝時程安排都是。簡單來說，你就是那個要負責每件事都能及時且順利進行，花費又不超過預算的人。你是怎麼辦到的？**

**卓**：我認為副導演在拍片現場並沒有任何發號施令的權力，要讓劇組工作人員自己把背景搭建起來。我只負責傳遞消息。如果說我的工作是負責把訊息有效率地整理好、傳達出去，那麼劇組人員的工作則是讓一切能及時進行。

我很少做決定，因為既不是我出的錢，也不是我的職權所在。我是個經理，和速食店的經理沒有兩樣，如此而已。

---

**原注4：** 想知道更多有關「製片助理訓練專題」的內容，請上官網 http://patrainingseminar.com 查詢。

🅛：在你叫好又叫座的「製片助理訓練專題」課程中，你強調製片助理若要做到「讓人難忘」，關鍵是能夠理解和預期每個工作部門的需求。

🅗：其實還包括要能「隱形」。很多新來的製片助理和工作人員常會因為有「得到認可的需要」而被踢出片場。

要時時注意，而且真正仔細地觀察環境；在老闆吩咐你之前先想到他們的需要，然後早一步完成。繼續做就對了！不要停下來等人稱讚，別人對你的肯定會以別的方式呈現出來的。

🅛：當然，和團隊建立良好的溝通是絕對必要的。

🅗：還有要保持耐心、常問問題。即使是在深夜喝酒聊天的輕鬆場合，也都要去問每位工作人員，每天在片場遭遇到什麼困難或障礙。這會讓你了解每個部門的工作方式，以及他們為何如此做事的原因。

🅛：請解釋一下，什麼樣的分鏡表才能「讓人難忘」？

🅗：要能說明攝影機角度、需要的器材（如升降機、鏡頭），呈現外景拍攝地的拍攝區域（我們有沒有漏看了什麼？）

🅛：身為副導演，你覺得分鏡表適合在製片過程的哪個階段出現？

🅗：分鏡表對於安排動作段落、連續特技鏡頭、運鏡困難的場景，或有很多演員同時出現的鏡頭非常有用。如果只是坐在桌前喝咖啡的場景，就完全用不到分鏡表了，因為攝影機的架設方式一成不變。

分鏡表能幫助各工作部門了解各方面的需要，包括預算、器材、人力、公司卡車的停放位置，臨時演員人數等。在電影開拍前，導演和攝影師能透過分鏡表充分傳達他們的需求和想達到的目的。

🅛：你多常使用分鏡表？

🅗：雖然分鏡表只是假設的畫面安排，且往往只是討論的起點，但在實際拍片現場上相當有用。

我們的大腦沒辦法記下所有為了拍攝某個場景需要的鏡頭，所以遇到較複雜的動作段落時，我會把分鏡表貼在布告欄上，要求在一旁等待導演、攝影指導和場記指令的工作人員，把每個拍完的場景劃掉。

🅛：分鏡表需要畫得很好嗎？

🅗：為什麼需要？分鏡表只是最初的計畫、一張地圖，拍片時很少人會完全按照分鏡表拍攝。就算只畫火柴人也能傳達需要的訊息。

不用畫得很好，因為電影拍成後不會有人再看分鏡表，除非是影痴。分鏡表不是用來說故事、也不是要畫得很美供人欣賞的。

🅛：即使如此，我想影印後總得維持一定的品質吧。

🅗：分鏡表注重的是實用性。只要有一張清晰的圖能讓坐辦公室的製片助理影印給工作人員就夠了。

🅛：分鏡插畫師要怎樣才能「讓人難忘」？

🅗：他們必須了解到，自己的職責只是針對每個場景要如何拍攝，替導演或攝影指導傳達想法而已。同時他們也要知道，這樣做能協助部門主管和工作人員控管預算、制定工作計畫，並且在拍攝期間確實執行工作。

🅛：有不少新銳導演對於製作分鏡表這個過程滿不以為然的。他們認為這會耗掉太多時間，或是花掉太多錢。你對這些喜歡想到什麼就拍什麼的導演和攝影師有什麼建議？

🅗：要善用分鏡表來準備和計畫動作段落和演員人數眾多的場景。如此一來，無論是金錢或時間成本都能省下十倍之多。

# 3 RENDER分鏡表

# 分鏡表的完稿程度

分鏡表的繪製利用了不同程度的繪畫技巧，從粗略的草稿到精細的工筆畫都有。為了決定每部影片所需的分鏡表完稿程度，插畫師必須事先了解製片的需求，因為某些基本的繪畫原則將十分有助於各種鏡頭的視覺化作業。

不同的專門領域會要求分鏡插畫師具備更多繪畫和設計的經驗。動畫和視覺特效這兩類要求的是非常了解動作和時間控制（時間關鍵點）的插畫師。廣告的目的在於推銷特定商品，因此插畫師要對顏色特別敏銳。請比較下面方格內列舉的各種專門領域，並注意每種分鏡表所關注的重點。

---

## 腳本視覺化的基本原則

**必備條件**
- 了解構圖
- 懂得透視法
- 視線高度（eye-level）和攝影機高度
- 線性透視（linear-perspective）和攝影機角度
- 空氣透視（atmospheric perspective，又稱為空氣遠近法）和焦距
- 能用線條描繪出形體
- 能快速地將人物動作用簡單的姿態表現出來

**動畫**
- 精通人體的解剖結構和素描技巧
- 懂得物體移動的原理和誇張的表現手法
- 了解時間關鍵點對角色表演的影響

**廣告**
- 對色彩學和 render（渲染、算圖）有基本概念
- 了解平面設計和文字與圖像間的關係

**視覺效果**
- 了解光影和色彩明暗度的原理
- 精通合成鏡頭（結合實景和特效元素）
- 懂得物體移動的原理和時間關鍵點

---

分鏡表完成稿的精緻程度依不同影片而有所差異；有時粗略的構圖就已經足夠。

有時候，比較完整的圖需要建立強烈的光源，才能讓細節更清晰。

# 小圖大創意

所有分鏡表剛開始都只是小小張、按影片畫面比例繪製的「縮圖速寫」（又稱為概念縮圖）。這些縮圖只需要大略畫出就好，因為其中的構成元素和時間控制才是分鏡表的主要考量點。（畫面比例的相關說明請詳見第 4 章 P.72）。

專業的插畫師在開始繪製較大且經過 render 的分鏡表前，會先為每個鏡頭準備多種呈現方法。某些情況下，分鏡表只要停留在縮圖速寫的階段就足夠了。在這個階段，縮圖速寫的構圖如果被選中，就會標上與鏡頭編號相對應的編號。有些插畫師會用螢光筆或粗框線將選中的縮圖圈出來，不用數字編號。注意，下方縮圖左邊註記的鏡頭，代表必須在當天拍攝完成。

對這部影片來說，縮圖速寫已經足夠，但如果想讓圖更加清晰可看，則需要多花一點心力來修稿。

## 編輯分鏡表

　　就編輯分鏡表來說，在縮圖素描完成後，插畫師會大致畫出版面配置（layout）。版面配置包括描繪出透視的視覺引導和主要元素的外型輪廓，以便複製縮圖速寫的構圖，並以此為基礎再做修改。這個階段通常都會使用淺色的繪畫工具（例如2B鉛筆或易拭的草圖用筆），以便逐漸添加圖畫的細節。

　　一旦版面配置完成，就可以用顏色較深的繪畫工具（如4B鉛筆）來增添細節、把細部畫得更加清楚。這個階段的工作一部分是清稿，一部分是修飾。對大多數的實景拍攝來說，這個階段已經達到了分鏡表的主要任務：將攝影機所見視覺化，因此沒有必要在這些完成圖上繼續著墨。

　　若分鏡表能註明如何打光，對拍攝會很有幫助；雖然明暗度並非絕對必要，但能夠用來加強氛圍，將某個特定鏡頭完全訴諸視覺。編輯分鏡表通常是以灰階呈現，並用麥克筆或數位軟體快速 render。

注意這張快速完成的版面中用來表現透視的方向性線條。

注意插畫師在這張鉛筆圖稿上強調的重點。

這是一張大致 render 完成的灰階分鏡表，可讓劇組工作人員很快看懂，影印後也還能維持好品質。

## 動畫分鏡表

動畫分鏡表的繪製方式也很類似：先畫出縮圖速寫，然後是初步的版面配置。由於動畫的重點是利用時間控制（timing）和人物發展（character development）來說故事，動畫分鏡表的插畫師在一個動畫段落中只會使用同一個背景。因此，第一張圖就會成為整個段落的背景。圖中需要大略畫出視覺透視的引導方向線，以及所有會出現在前景的元素。

**中圖：**插畫師將前景和背景元素都畫了出來。這些元素會被使用在一串連續的畫格中。原稿的顏色其實淡得多，後來為了凸顯更多細緻的線條才把顏色加深。

背景使用較深色的繪畫工具，快速清稿、描線完成。清稿的主要目的與其說是整理線條，不如說是要讓圖更加清晰。

**右圖：**注意這張圖中，輪廓線將前景和背景區分開來。

這時，插畫師就可以接著將人物的基本樣貌大略畫出來。這個階段的主要目的是將人物放入景框，然後創造一段生動的表演。下圖中，插畫師創造了一個活靈活現的小人物，能在畫格裡自在地待著或移動。

表演的起始點已被畫進景框中。

出現拉拍動作，又稱為「預備動作」（anticipation）；這是指動畫中的人物打算做某個動作，卻先往反方向移動。

人物跳了起來；預備動作強調並誇大了人物跳躍的姿態。

這些人物圖在描繪得更清晰之後，與背景結合，成為動畫段落。可用剪貼，或以數位軟體來完成這個合成階段。插畫師會在進行到 render 階段前，再次確認製片的需求，以維持最大生產力。

結合人物和場景的圖即為「關鍵影格」（key frame）。既然人物表演和背景已經合併在一起，就可以陸續畫完這場戲的分鏡表了。

## 展示分鏡表

　　為廣告而做的合成（comp）或展示分鏡表（presentation board）可說是最具說明性的分鏡表了，畢竟顧客期待看到自家的特定產品被精準地呈現出來。由於客戶期望高，截稿時間緊迫，插畫師經常倚賴圖庫照片（stock photo）來作業好節省時間。插畫師也該考慮到在插畫中預留空間放圖像元素，比如商標。

　　版面配置一向是參考縮圖速寫而快速畫出來的。當中的細節會等到輪廓線描黑後才開始添加。接著這張圖被掃描至電腦中，進行數位清稿。到了這個階段，分鏡表才會加上顏色和攝影元素（photographic element）。

插畫師心中已經有了清楚的構想，所以很快就草擬出這張縮圖速寫。

在這張大略 render 的圖片中，最先出現的仍舊是透視方向線。

上圖：插畫師
將圖中主要元
素的輪廓線描
黑，準備進行
render。

中圖：注意圖
中手繪部分和
照片的合成方
法。

下圖：加入高
畫質的商標能
營造出更強烈
的視覺衝擊，
這種表現手法
在合成分鏡表
中十分常見。

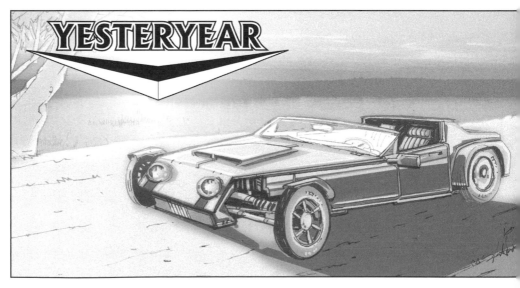

## 視覺化預覽分鏡表

　　視覺化預覽分鏡表（Previz storyboard）結合了實景拍攝元素（取景高度、攝影機角度和焦距）和動畫元素（角色的動作和時間控制）。

　　這兩頁圖例呈現的是一場爆炸。在毫無預警之下，一隻機械怪獸忽然衝破地表而出！為了完成這個充滿視覺特效的段落，插畫師分別畫了兩張素描，最後組合成一張動作精采的插圖。由於視覺化預覽最重要的元素是動作和時間控制，因此兩張圖（背景和最後的合成圖像）必須放在一起才算一個動作段落。唯有動作和反應互相結合才能説出精彩的故事。

上圖，插畫家用生動的鉛筆筆觸勾勒出大片背景。下圖，插畫家則粗略地描繪出機械怪獸的模樣，並且加上一個巨大的方向箭頭。

插畫師使用 Sharpie 牌麥克筆將背景選擇性地塗黑，怪獸也一樣（注意看箭頭是如何把怪獸框在其中）。

為特效段落做準備的過程中，提早設計打光的方式非常重要。我們可以看到整體的情緒和氣氛營造透過插畫師用一、兩支灰階麥克筆快速畫了幾筆就完成了。在最後這張圖中，實景和特效元素已經結合成一張插圖。

# 工欲善其事

雖然本章並不提供關於基礎繪畫的指導（坊間早有許多教畫書），但會著重介紹四種主要分鏡表該達到的 render 程度。

優秀的插畫師總會用心地 render 每一張分鏡表，讓畫面看來清晰、乾淨，且不忘維持複印的品質。分鏡表就算經過多次影印或列印，仍必須清楚可看。雖然插畫師心中都牢記著這些準則，但實際使用的工具卻會因工作需求不同而改變。儘管愈來愈多插畫師會運用不同的軟體來繪製分鏡表，多數人還是習慣用鉛筆、鋼筆和麥克筆來創作。

這麼做的原因之一：首先是速度。分鏡表在製作本質上是需要多方合作的。只要有一疊紙和一支 Sharpie 牌麥克筆，才華洋溢的插畫師就能在幾分鐘內，當著眾多同事和投資人的面，不急不徐地畫出許多分鏡表。除此之外，方便攜帶、機動性佳也是選擇紙筆的原因，畢竟許多分鏡插畫師得和導演、攝影師一同在片場工作。順帶一提，「片場」可以指任何地方，從充滿高科技設備的攝影棚到無人的荒漠都有可能，因此恐怕無法保證能持續供應數位繪圖工具所需的電源。此外，價格低廉、容易取得也是紙筆受到青睞的重要原因；這些文具只需要幾塊錢，就能在住家附近的雜貨店買到，還省了定期升級的麻煩！

鉛筆、Sharpie 牌麥克筆和灰階麥克筆三種受歡迎的媒材都具備以上特性：快速好用、攜帶方便、價格低廉，但它們也都有各自的強項和不足之處，最終還是要視插畫師的喜好及其技術和風格而定。

有的插畫師覺得鉛筆用起來很順手，雖然外表毫不起眼，但是應用靈活、明暗變化範圍廣。鉛筆已有數百年的歷史，喜歡使用鉛筆的插畫師熱愛這古老文具纖細而克制的筆觸。但有的人認為鉛筆繪圖的彈性太大，會產生太多需要編輯整理的線條。這類插畫師相當執著於把圖畫得「完美無瑕」。完美主義的插畫師總是會交出細緻美觀且 render 完成的作品，但相對地，他們也發現自己經常很難在截稿日期前把東西趕出來。

另一種充滿自信、表現力強的插畫師則會被麥克筆和鋼筆吸引。他們喜歡直率的「痕跡創作」（mark-making），倚賴自己敏銳的構圖直覺——這種能力讓他們敢做出大膽的決定。他們也很享受不需要放慢速度，為了削鉛筆而停下的創作過程。

針對鉛筆和麥克筆這些熱門媒材的優缺點，接下來會有更多討論。本書同時也會附上循序漸進的插圖，協助讀者了解運用這些媒材來將建構細節的過程。

---

## 貼心提示

分鏡圖完稿的細緻程度通常取決於腳本正處在影片製作流程中的哪個階段。為待售腳本尋求買家的製作人可能會需要構圖清晰的分鏡表，以便向投資人推銷其中的概念，而拿著拍攝腳本的導演需要的則是快速畫成的分鏡表，好配合永遠追趕不上的拍攝進度。

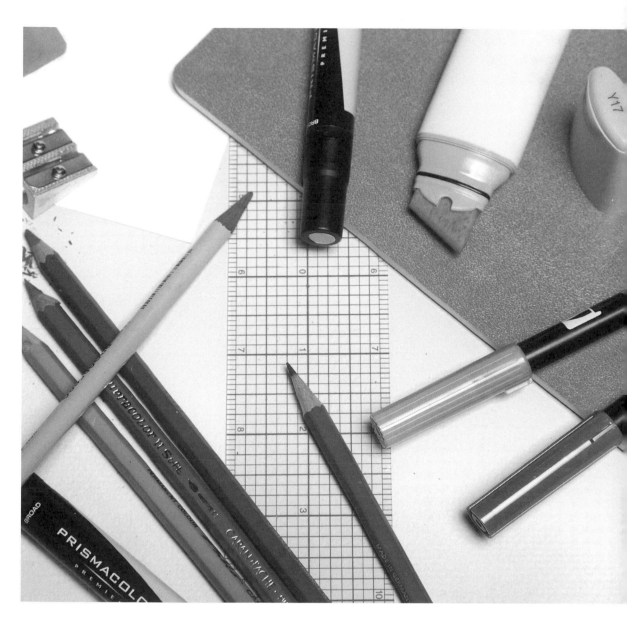

要畫出最靈活的分鏡表，需要靠最單純的繪畫工具。

## 不起眼的鉛筆

鉛筆已經走過好幾百個年頭。石磨和黏土的混合物（也就是鉛筆的筆芯）捲成細長杆狀，然後被夾進兩個半圓柱形狀的木頭中間，就是鉛筆最基本的樣子。鉛筆的硬度等級是用數字（2到8）和英文字母（H、F、B，即硬度、堅韌或細字程度和黑度）來表示，並依照黏土和石磨的比例分為不同等級，從 8H、HB 到 8B。黏土含量大於石磨的鉛筆比較「軟」，從 HB 等級算起。許多分鏡插畫師在添加色調時都倚賴可靠的 4B 鉛筆來完成工作。石磨含量大於黏土的鉛筆則比較「硬」，從 HB 到 8H 的等級都算。許多插畫師在畫透視方向線草稿時都會使用 2H 鉛筆。

### 鉛筆的優點

- 靈活方便
- 價格便宜
- 明度範圍廣
- 用橡皮擦就能輕易修正

### 鉛筆的缺點

- 需搭配額外的工具，如削鉛筆機和橡皮擦
- 需要經常削鉛筆
- 不同種類的鉛筆會產生不同的明暗度
- 筆跡容易糊掉，降低影印品質

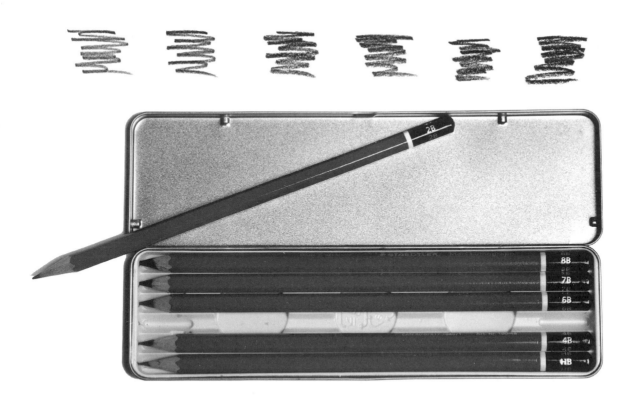

由於 H 系列鉛筆的顏色很淡，錯誤也容易擦拭和改正。

接著，插畫師用 B 系列的鉛筆添加作品的明暗度。在這個階段，鏡頭會開始製造光影變化。這點非常重要，因為明暗對比在構圖中可以引導視線的方向。

插畫師用較「軟」的鉛筆重新界定線條，清理圖稿。最後的清稿步驟不得馬虎，因為分鏡表的複印品質相當重要，最後留下的這些線條要能夠確保圖在影印後仍保持清晰。

# 簡約的Sharpie牌麥克筆

1964 年，創立剛滿百年的山佛墨水公司（Sanford Ink Company）開始進軍當時大受歡迎的麥可筆市場，推出了 Sharpie 牌細字筆。這是史上首支擁有鋼筆外型的永久性麥克筆，快乾無毒，而且幾乎能寫在任何物品上。二十五年後，山佛公司又推出了 Sharpie 牌極細字筆，這是史上頭一支使用起來和鋼筆沒兩樣的麥克筆。

Sharpie 牌麥克筆能畫出濃黑的線條，最適合用在選擇性塗黑（spot blacks）。厲害的插畫師簡單揮灑幾筆就能將大膽的點子立刻化為圖像，而麥克筆的持久性也讓它成為分鏡表繪製的最佳工具。

## Sharpie 牌麥克筆的優點

- 耐用
- 價格便宜
- 畫起來速度飛快
- 可靈活變換線條粗細；這一點就算是基本款 Sharpie 細字筆也辦得到
- 影印後還能維持相當好的品質

## Sharpie 牌麥克筆的缺點

- 明暗度變化有限
- 在品質較差的紙張上作畫，墨水可能會滲透至紙背
- 幾乎無法修改
- 雖然無毒，卻帶有強烈的氣味

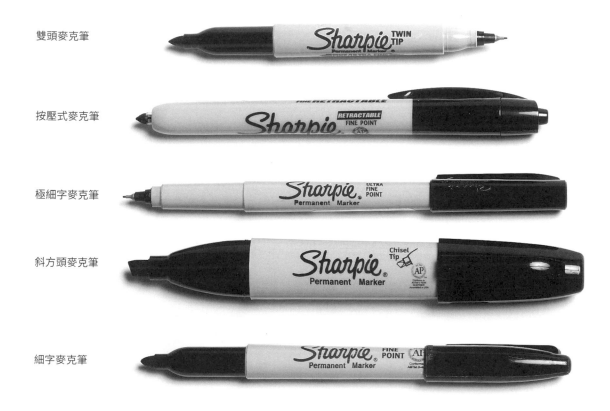

雙頭麥克筆

按壓式麥克筆

極細字麥克筆

斜方頭麥克筆

細字麥克筆

插畫師用Sharp
-ie牌極細字麥
克筆開始畫出
場景草圖。和
H系列鉛筆相
比，麥克筆比
較沒有修改空
間。不過因為
這張圖不太需
要細修，所以
能幫助有自信
的插畫師加快
繪圖速度。

此時，插畫師
使用Sharpie
牌細字筆加上
細節，並重新
整理線條使輪
廓分明。這樣
一來分鏡表將
變得更清楚易
看，更容易傳
達鏡頭的基本
訊息。

為了加強對比，
插畫師概略地
塗黑部分區域，
讓畫面中的明
暗對比和光影
變化引導觀眾
的視線。

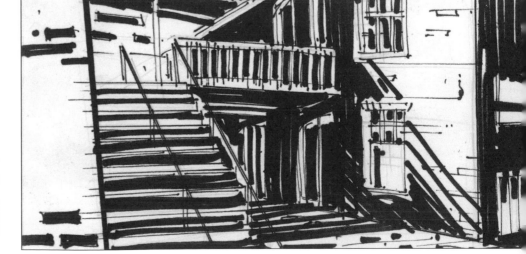

## 擁抱灰階

不少廠商會生產高品質的灰階麥克筆。由於幾乎每個廠牌的灰階麥克筆都是以十二個漸層色為一組販售，因此要選擇哪一家，真的就是憑個人喜好來決定。不過這裡要偷偷告訴你一個小祕密：不必買一整組筆就能達到相當好的繪圖效果。首先，大多數的麥克筆組合會有三支黑色麥克筆——你沒看錯——和灰度從 10％～90％的麥克筆各一。有經驗的插畫師會告訴你，三支黑色麥克筆的墨水永遠用不完，不過也還是有人喜歡這款筆的濃黑色調。總而言之，有的插畫師會建議你灰階麥克筆組合中只要買「隔號」的就好了——例如兩支顏色較淺、灰度 20％ 的麥克筆（因為比較

快用完），以及灰度 40％、60％，甚至 80％ 的筆來增加色彩明暗度、擴大對比效果。

灰階麥克筆也有不同「溫度」，基本上能分成「冷灰」和「暖灰」兩種色系，視個人喜好來做選擇。唯一要留意的是，一旦插畫師決定使用某個特定的灰階麥克筆顏色，就不能再變動了。

在你家附近的美術社架上，看看哪些灰階麥克筆還有庫存；想想你是否能明快決定哪一種灰度能被替代。舉例來說，要是店裡還剩下好幾排冷灰色系的麥克筆，暖灰色系的沒剩幾支，那就買冷灰色系的吧！沒人想在截稿日期逼近時還兩手空空地回家。

### 灰階麥克筆的優點

- 明暗度範圍廣
- 影印後還能維持良好品質
- 可以大範圍著色，讓插畫師快速草擬出分鏡表的基本樣貌

### 灰階麥克筆的缺點

- 價格偏高
- 不是隨時隨地都能買到
- 經常需要替換，尤其是灰度較低的麥克筆（30％以下）
- 在平滑的表面（如西卡紙）上使用效果最好，也更耐久
- 必須具備中等程度的繪圖能力，也要非常了解明暗度的原理，因為使用過程中會經常需要更換不同灰度的麥克筆

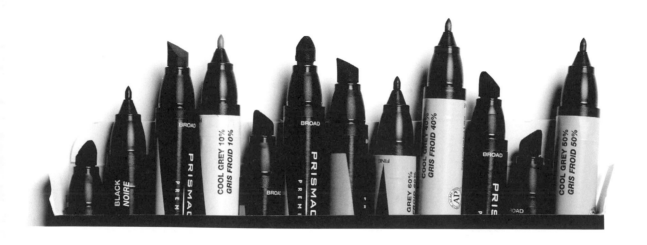

插畫師用灰度
10％的細字筆
草擬出這個場
景。灰度10％
的冷灰色麥克
筆顏色很淺，
影印後甚至看
不出來，因此
插畫師能更有
自信地快速作
畫，因為還有
犯錯的空間。

插畫師開始建
立明暗度。插
畫師用灰階麥
克筆添加中間
調（mid-tone）
和陰影，讓影
印效果更好。

接著，插畫師
用黑色細字筆
確立線條和輪
廓。這些線條
使得最後呈現
出來的畫面更
有整體感，也
讓分鏡表更清
晰可看。

# 分鏡表的合成

當截稿時間迫在眉睫，優秀的分鏡插畫師會知道該怎麼簡化作業，又不至於偷工減料。
範例中，插畫師運用明暗度來凸顯氛圍和光線，並選用可以快速繪圖的灰階麥克筆。

插畫師用麥克筆幾筆就畫出了雙扇門的草圖。將這扇門和其他物件分開來畫，插畫師在門的 render 過程中能有更大的揮灑空間。

為了節省更多時間，插畫師在另一張紙上畫出高大逼人、充滿威脅感的殺人魔身影。之後這張圖會和其他元素結合起來。

由於方向箭頭為白色，畫在新的一頁可以省下更多時間。之後這張圖也會和其他元素結合起來。

再用新的一頁畫出女主角。由於插畫師必須小心翼翼襯著人物的淺色輪廓進行 render，作畫速度因此變慢了，圖的清晰度也可能降低。

我們可以看到這名女子倚著門，相信自己已經擺脫了瘋狂殺人魔（合成影像中，人物輪廓變得清楚）。

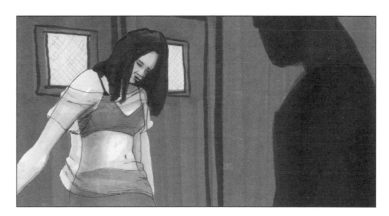

從這個中間步驟，我們可以看到人物已被合成到鏡頭裡了，但單獨就這個畫面來說，並沒有對導演或攝影指導說出整個故事。

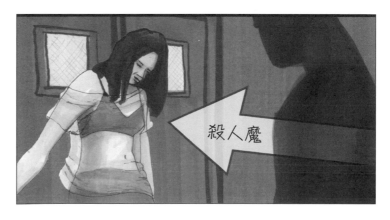

加上方向箭頭後，攝影指導這才看懂原來是暴徒迅速進入了景框。和上個畫格連看，劇組人員也才了解到，這名女子在慘遭毒手前幾乎沒有喘息的時間。

# 想像力大車拼：《活屍獵人》

在這一集「想像力大車拼」的單元中，莎拉·凱莉（Sarah Kelly）和珊莫·雷弗利（Sam Reveley）兩位優秀的連環畫家，將各自用分鏡表來詮釋《活屍獵人》(Un-Deadwood) 中的節錄片段。（影片後來定名為《好人、壞人、活死人》〔The Good, the Bad, and the Undead〕）

## 莎拉·凱莉的版本

在確立場景鏡頭中，莎拉·凱莉將攝影機維持在正常的視線高度，向觀眾表明故事發生的地點；一群不懷好意的古怪身影正朝孤獨的牛仔逼近。

攝影機拉近，給了一個中特寫。

緊接著一個大特寫，神槍手主角抬起了雙眼。

這個大特寫鏡頭利用畫面中的主體
和傾斜的角度營造出不祥的氣氛。

隨著低角度鏡
頭,我們看見
這群險惡的傢
伙正在逼近神
槍手。

接著從仰拍鏡
頭中,我們才
明白這些傢伙
是活死人。此
時,在前景的
主角從腰間拔
出手槍,開始
射殺怪物。

傾斜的矮腳架
鏡頭將人物動
作推向張力極
強的對角線,
增加了畫面的
懸疑效果。

插畫師利用透
視和前景的畫
面安排,將鏡
頭直直指向最
後一個還沒打
倒的活屍。

螢幕方向不
變，但使用了
一個反拍鏡
頭。

回到中特寫，
我們的主角為
這場戲畫下完
美的句點。

## 珊莫·雷弗利的版本

**右圖**：在確立場景鏡頭中，珊莫·雷弗利用高角度寬景鏡頭來建立場景地點和出場人物。這種做法或許沒辦法製造太多懸疑感，但能讓觀眾更清楚人物所在的空間樣貌。

**中圖**：攝影機拉近，用了一個中特寫鏡頭。

**下圖**：接下來是神槍手主角的大特寫鏡頭。注意雷弗利版本中人物表現的細微差異。

這是一種過肩鏡頭的經典變化鏡頭。「臀部開槍」早已成為西部牛仔片的標誌。

**上圖：**從這個布局清楚的中景鏡頭中，可看到神槍手揮舞著他的六響槍大開殺戒。

**中圖：**傾斜鏡頭增強了畫面的混亂感，子彈也在活屍之間一陣亂飛。

**下圖：**畫面中，神槍手正瞄準最後一個還沒倒下的怪物；插畫師透過將神槍手的手安排在前景，清楚表明這是一個主觀鏡頭。

**上圖和中圖：**
雷弗利將攝影
機放低，讓人
物動作完全展
現；最後一隻
活屍被擊斃，
朝攝影機的位
置應聲倒下。

**下圖：**主角吹
散槍口冒出的
白煙；插畫師
選擇在最後用
中特寫鏡頭來
強調主角英雄
般的神氣。

# 焦點訪談：分鏡插畫師×動畫師──奇斯・英翰

奇斯・英翰（Keith Ingham）是一位備受讚譽的分鏡插畫師，他曾在唐・布魯斯娛樂公司（Don Bluth Entertainment）、高蒙電視公司（Teleproductions Gaumont）、氮氣動畫工作室（Nitrogen Studio）等地方工作。他也曾為巴爾德動畫（Bardel Animation）、六分儀娛樂公司（Sextant Entertainment）和迪士尼電視動畫加拿大分部（Walt Disney Television Animation Canada）執導過動畫長片。自2009年起，他開始在薩凡納藝術設計學院（SCAD）任教。

大衛・哈蘭・盧索（以下簡稱盧）趁奇斯・英翰（以下簡稱英）為 SCAD 亞特蘭大分校課程備課時做了專訪。

**盧：奇斯，你從七〇年代就在動畫界工作了，一定見證了這行業的許多轉變吧？**

**英：**確實是。科技發展早就不可同日而語；傳統紙筆讓位給數位繪圖板和繪圖軟體，而原本要透過聯邦快遞寄送、重達好幾磅的分鏡表，現在只要直接上傳檔案到網路資料夾就好了。但如果撇開新工具和新工作程序不談，繪製分鏡表這門技藝──把腳本裡的動作和內容轉化成最初的圖像──並沒有太多變化，包括該怎麼演出某個段落、怎麼取景、人物姿態怎樣擺、畫面怎樣構成等表現方式的概念。

插畫師不僅要能傳達出腳本的原意，還要把它變得更有說服力、更引人入勝，更具有娛樂效果。

**盧：我從你的電影作品年表中發現你一開始是動畫師，然後逐漸轉為分鏡插畫師，最後變成導演。你認為對有興趣為動畫繪製分鏡表的人來說，這是常見的發展方向嗎？**

**英：**多多少少是吧，我只能說這是我自己的經歷和發展。不過我做過的其他工作都對我有極大助益，讓我更了解分鏡表。

分鏡插畫師在某種程度上來說就是導演，是第一個必須把故事化成圖像的人。從導演那裡得到關於分鏡表的回饋和修改後的版本，確實能幫助插畫師更全面地理解「說故事」的過程，也能知道要正確描繪出人物、氛圍和風格，需要做到哪些事。

**盧：動畫產業裡有沒有哪個職位是專門給只想畫分鏡表的人做的？還是都要像動畫師那樣從各種職務中累積經驗？**

**英：**好問題。是有專門的職位給只想畫分鏡表的人做啦，但我要補充一句，要是能在動畫製作流程中累積廣泛的經驗，無論是哪一種動畫媒體，2D 或電腦成像，都能讓人成為更好的分鏡插畫師。拿我自己來說，因為做過動畫師，所以知道怎麼有效地替人物找到最恰當的姿勢；因為做過版面配置，所以了

解真正拍攝時要如何運鏡。這些能力都會反映在我所描繪的鏡頭中。而且也因為我當過特效動畫師，所以才更了解攝影技術和攝影機的操作方式。

盧：你做過非常有挑戰性的電視動畫系列，如《陰間大法師》（Beetlejuice, 1989）和《永不結束的故事》（The Neverending Story, 1995～1996）。跟我們說說你製作電視影集分鏡表的感想。

英：我對於在紙本上創作，然後看見作品在展現在螢幕上總是感到非常興奮。無論是為電視影集、廣告或動畫長片製作分鏡表，每段過程都會有不同的挑戰、要求、收穫和快樂。為電視做分鏡表時總是被進度追著跑，必須在很短的時間內將一場戲視覺化，讓劇組能夠開拍。那過程要求非常嚴苛。不同的影片又會被交付不同的需求。你手邊正在畫的分鏡表，可能只是眾多戲中的其中一場而已，而且到某個時間點一定要全面開拍，所以絕對必須遵守時程、按表操課。一組繪製完整、長22分鐘的分鏡表，可能會因為故事中動作多寡的不同，需要350到400個鏡頭不等。要是每個鏡頭都出現不只一種人物姿態，或需要不只一張畫格，你就可以想像總共要畫多少圖和畫格了。

盧：說說你和唐·布魯斯一起工作的經驗吧。（註：唐是動畫界的重量級人物，1950年代在迪士尼動畫工作室開啟了他的動畫之路。起初他只是一位「補間動畫師」，後來慢慢變成動畫師、製作人、導演，最後甚至當上動畫工作室的老闆。布魯斯曾執導過幾部極為成功的動畫長片，目前仍活躍於動畫和遊戲產業。）

英：和唐工作給我很大的啟發。他對動畫技藝的熱情、他的創意點子都有很強的感染力。唐在讓插畫師為人物動作畫分鏡表前，會要求他們先設計出動作發生的背景，這件事可沒有聽起來這麼容易。我得想出一個既能傳達故事內容又有娛樂效果的背景。唐很清楚，要把故事說得更動聽，必須先對故事發生的背景有更清楚的認識。

唐也要求插畫師全心投入創意發想的過程。要是你的分鏡表提案不夠精彩，沒能在前幾分鐘就吸引他全部的注意力，下一秒他就離場了，就跟觀眾會有的反應差不多。

盧：經過這麼多年，你一路堅持，現在成為迪士尼電視動畫加拿大分部的副導演，真的很不簡單。這一直是你的目標嗎？

英：也不盡然。我因為小時候很愛迪士尼的電影，所以一心想到迪士尼工作，但對於在那裡工作代表著什麼其實一點概念也沒有。我能夠到迪士尼的加拿大分部是靠我過去在其他動畫工作室累積的經驗。

盧：可否請你簡單說明，你從身為分鏡插畫師的經驗裡，學到了哪一件最重要的事？

英：嗯……不只一件。你必須時時去思考自己在做什麼。剛開始創作分鏡表時別分心，因為有很多面向需要考慮。起步很難，但別浪費時間，因為時間一下就過了。仔細聆聽雇主、導演或製片經理要你做的事。沒有一張分鏡表能靠制式方法就輕鬆完成。要知道你的作品會被一改再改，但這種事不是針對你個人，所以別灰心。還有，千萬別愛上自己的作品！分鏡表會不斷地改變和發展，對此你要保持心胸開放。最重要的是畫得開心，享受你正在做的事，你的狀態會如實反映在作品裡。

# 4 分鏡的原則

# 畫面比例

任何形式的動態媒體創作，如電影、電視、電動遊戲和網路影集等作品，都必須使用特定的工具來捕捉影像（例如使用攝影機或電腦）。同樣地，這些作品也都必須透過特定的媒介呈現，將影像播放出來（例如電視、投影機或電腦螢幕等）。由於每種工具或媒介都有各自的限制，因此作品必須符合一套標準的影像尺寸規格。這些標準規格也就是大家所熟知的「畫面比例」（aspect ratio）。

1.33:1(4:3)

1.78:1(16:9)

1.85:1

2.39:1(寬螢幕)

**畫面比例**即螢幕寬度和高度的比例。寬度寫在前面，高度則固定以1為單位。

我們所使用的畫面比例是隨著科技發展逐漸演變而成，因此有些規格如今已不復存在。同時，也由於畫面比例受制於時代的發展，在新科技（例如高畫質數位電視）出現並廣為人們接受後，本章所談到的畫面比例中，至少有一種會在未來遭到淘汰。

請記住，畫面比例和製片部門使用的影片格式（format）是一致的，忠實反映「攝影機所見」。繪製分鏡表時若用錯畫面比例，不只會讓人混淆，造成構圖上的錯誤，導致成本超支，更讓分鏡插畫師名譽掃地！

## 哪一種畫面比例才適合我？

有人問：「哪一種畫面比例最好？」答案很簡單：適合工作內容的最好！

在選擇合適的畫面比例這件事上，分鏡插畫師其實沒有太多置喙的空間；這是導演和攝影師的決定，並且經常受限於所選擇的媒介（例如電影、電視或網路）。因此插畫師在開始繪製縮圖速寫前，必須先確認畫面比例，這點非常重要。

選定畫面比例後，分鏡插畫師必須了解在這規格下的構圖限制。

讓我們來看看以下這些分鏡表，主角是南北戰爭時的南軍戰艦 CSS 喬治亞號（CSS Georgia）。這艘不折不扣的裝甲

艦，現在沉沒在薩凡納市近郊傑克森要塞沿岸的海底，受海水鏽蝕。從分鏡表看來，這艘鐵船浮在薩凡納河上，而就畫面構圖來說，船艦、天空和海都各自占據了一定的空間。根據這張圖提供的視覺線索，觀眾可以了解到背景環境和船一樣重要。選擇這個畫面比例是因為受到「學院標準比例」（academy aperture，即 4:3）的限制。

然而，從「標準比例」過渡到「寬螢幕比例」（widescreen aperture）後，天空和海的面積逐漸縮小，戰艦霸占了整個景框。到了戲院螢幕使用的 2.39:1 畫面比例時，我們甚至數得出來船殼上有幾顆鉚釘，還能清楚目睹軍人在甲板上走來走去。

哪一種畫面比例最好？很難說。只要畫面比例合適，景框中每一種構圖都是可行的。

**1.33:1（4×3）**：曾做為電視節目畫面的標準規格長達近一世紀之久，調整自默片時代使用的底片規格，但如今已不再是電視唯一的標準畫面比例。

**1.78:1（16×9）**：已成為放映高畫質影片的標準規格，現今電視和電腦螢幕所用的畫面比例就是這種。

**1.85:1**：自 1950 年代中期起，這種寬螢幕規格就已經成為主導電影界的畫面比例，從引進之初到現在仍廣為人們使用。

**2.39:1**：1970 年代初期開始，這種比例就一直是變形寬螢幕（anamorphic widescreen）的標準規格，通常會用來放映高預算的票房大片。1970 年以前，畫面比例原是 2.35:1。

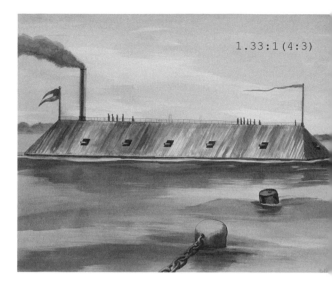

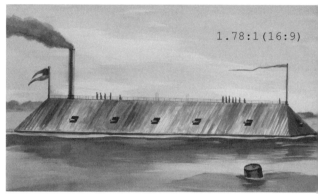

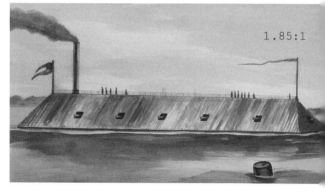

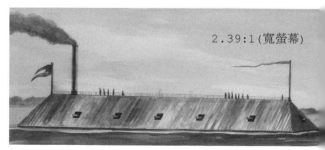

貼心提示

為了加快速度，有的分鏡插畫師會預備不同畫面比例的分鏡表模板。書末附錄提供了四種常見畫面比例的模板（P.174～181）。

# 暖身作業

如第 2 章所說，分鏡插畫師會先仔細看過腳本並做好註記，甚至會列出重要元素的清單，例如道具、車輛、服裝和布景，好讓自己能專注於接下來的工作內容。許多插畫師還會在頁緣空白處畫出草圖，以便掌握作品方向，並將適合影片的鏡頭視覺化（見下圖）。這些頁緣草圖就叫做「縮圖速寫」（又稱概念縮圖）。

縮圖速寫的重點不是好看，除了插畫師本人或導演，其實根本不該讓任何人看到。這些草圖的作用是幫助插圖師在投入心力繪製更大的畫格前，預先規劃好鏡頭的構圖。假如插畫師對構圖不滿意，只要再多畫幾張縮圖速寫就好。

**建立場景鏡頭**

外景／市政廳／白天

在司機和技師調整賽車時，人群開始簇擁至海灣街兩旁。

**寬鏡頭**

黛莉雅步出她的雙座敞篷跑車，朝正在修車的傑克走去。

黛莉雅
（輕聲說）嘿。

## 畫出構圖

插畫師若是對構圖感到滿意，就會繼續畫下去，輕輕地用快速、生動的線條勾勒出草圖，把樣式定下來。插畫師會逐步建立圖的細節，直到滿意為止，然後才會進入後續作業（關於繪製分鏡表的工作程序，詳見第 3 章）。對繪製分鏡表的工作來說，速度相當重要。有的插畫師會盡可能先畫出容易處理的畫格，把複雜的部分留到最後，好及時把分鏡表交給客戶。許多插畫師把這個過程當做暖身，之後才開始繪製更複雜精細的畫格。

事實上，在繪製分鏡表的過程中，就算是資深的插畫師都有可能搞混畫格順序，好在只需使用一套簡單的編號系統，就能將任何特定場景所需要的幾十個畫格有條不紊地組織起來。

# 保持井然有序

電影製作相當複雜，因此非常依賴即時且有效率的資訊傳遞。換句話說，劇組工作人員必須在對的時間得到正確的資訊。在這種需要多方溝通的工作中，分鏡表是很重要的一環。

即使是一支相對簡單的 30 秒電視廣告，分鏡表的數量也可能會暴增。要是沒有一套前後一致的工具來組織這些分鏡表，插畫師可能會搞不清楚哪張分鏡表屬於哪一組連續鏡頭。每當遇到這樣的問題，就是編號派上用場的時候。

為分鏡表編號的理由顯而易見，例如為了連戲（continuity）而維持鏡頭的順序。除此之外，編號過的分鏡表還能強調拍攝腳本中場景和鏡頭的安排。不妨將這種分鏡表想成一種影像速記，能幫助副導演和攝影指導決定每個場景所需的鏡頭數量，而每個場景又取決於攝影機角度、取景高度和運鏡方式。換句話說，分鏡表能讓劇組人員的工作流程井然有序，更能投入其中。

相較於動畫分鏡表，實景拍攝編輯分鏡表的場景和鏡頭編號系統不太一樣，但比較簡單。主要原因是動畫的複雜度較高，牽涉到時間控制、動作、背景和表演等問題。在實景拍攝中，每開始一個新的場景（由一連串事件所構成），畫格就要重新編號。動畫中也是如此，只不過所謂的「場景」更常被稱作「段落」，因為「場景」可用來指稱故事的「背景」或「發生地點」。由此可知，動畫中每個段落的每個場景（即背景）都會有好幾個畫格，按順序編號。由於「場景」在不同情況下有不同的意思，因此能解釋為何在動畫中，場景和段落都要編號，而在實景拍攝中只有場景需要編號。

假如你真的接到了一份為動畫繪製分鏡表的工作，別擔心編號的問題。製片公司通常會給你交件須知和編號規則。

只有一件事比較麻煩；由於場景編號只有在製片部門把腳本內容完全確定下來才會提供，因此分鏡插畫師經常得在沒有場景編號的狀態下開始工作，尤其如果是為待售腳本畫分鏡表，更不可能事先拿到場景編號。

你會因此感到沮喪嗎？請不要這樣想。只要你有一套前後一致的編號辦法，整個過程其實很簡單。

---

### 專有名詞
- **畫格（panel）**：又稱為畫面、景框（frame），描繪特定鏡頭的一格圖畫。
- **場景（scene）**：在實景拍攝中，場景是指一串連續的鏡頭。這串鏡頭構成了連續動作，描繪一個事件或情境。在動畫中，場景是由地點和（或）時間的改變加以界定。換句話說，只要背景（或景象）改變了，即使這個動作發生在同一個房間裡，就算是新的場景。
- **段落（sequence）**：在實景拍攝中，段落是指一連串相關的動作或事件，例如一場追逐戰。這場追逐戰可能發生在某個場景中，但不一定足以構成一個完整的場景。例如，描述搶匪在笨拙地搶完銀行後逃離現場的場景，可能是由數個段落所組成，包括槍戰、飛車追逐、奔跑追逐、近身肉搏、搶匪遭逮捕或逃逸等。而在動畫中，一個「段落」就等於實景拍攝的一個「場景」。
- **鏡頭（shot）**：指場景中能被攝影機看到的部分，也就是由鏡頭框出來的畫面。在動畫中，鏡頭和場景的意義有時是相同的。

# 為分鏡表編號

編號包含三個組成要素：場景（針對實景拍攝）或段落（針對動畫）、鏡頭，然後才是畫格。只要有新的場景或段落，分鏡表畫格的編號就要重新開始。

假如你完全不知道場景、段落，或甚至鏡頭的編號，只要專心替某個已知的場景或段落畫格編號，並且依照主要情節為這個場景命名，例如「奔跑追逐」。由於實景拍攝分鏡表包含許多動作段落和複雜的鏡位，非常適合使用這種描述性的標題。

事實上，許多分鏡插畫師都會建議使用三位數來編號，以便預留一點空間給插入鏡頭。比如，奔跑追逐段落的第一個畫格就可命名為「奔跑追逐001」。這種編號系統也能讓紙本檔案符合電子檔命名的習慣。畢竟除非你本人就在拍片現場或者製片辦公室，否則你都會需要以電子檔的形式交稿。

要掌握為電子檔命名的方法，請仔細看看這兩頁的例子。

假如你不知道場景編號，就使用描述性的名稱吧，如「奔跑追逐_01.jpg」做為特定場景或段落的檔名。

**右圖：**假如你知道場景編號，那麼就以場景編號後面接畫格編號的順序為檔案命名，如 02_01.jpg。

假如你已經知道可能會超過一百張分鏡表，就用兩個 0 開頭為檔案命名，如 02_001.jpg。

當然，這些檔案都會被歸進一個妥善命名的資料夾裡。這個資料夾的名稱會包括工作名稱和（或）插畫師的名字，如「分鏡表_電影_盧索_菲利浦_2011」。

順帶一提，用 0 或兩個 0 做為檔名開頭的原因很簡單：電腦會先按數字，再按字母來排列檔案，所以名為 2_1.jpg 的檔案會被排在名為 2_11.jpg 或 22_1.jpg 的檔案旁邊。要是收件者的時間很趕，就可能會造成混亂。

## 貼心提示

千萬別自己亂編場景編號。先把編號位置空下來，等到製片部門告知後再填入。

# 如何插入鏡頭？

動畫和電影製作天生就充滿變動、需要通力合作，因此有時初版的分鏡表完成後，還有必要在場景中插入額外鏡頭。這麼做有很多原因，最主要是和連戲（針對實景拍攝）和時間控制（針對動畫）。

修改的方法很容易：只要為「插入鏡頭」編號就好，不必為所有分鏡表重新編號。新的鏡頭以前一個鏡頭的編號為基準，但要再加上一個字母，從 A 開始，需要的話就順著字母編下去。舉例來說，導演如果發現某個段落不夠流暢，就會要插畫師再畫一張插入鏡頭。這個插在鏡頭 1 和鏡頭 2 之間的畫格會被命名為 1A，電子檔也會跟隨同樣的命名慣例，變成 04.01A.jpg。這套能追蹤分鏡表中場景和鏡頭編號的系統，對專業人士來說必不可少，這樣才能隨時保持井然有序，確保前置作業不出差錯。

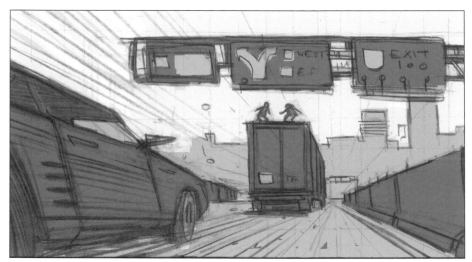

第 4 場　　　　　　　　　　　鏡頭 1

注意這些實景拍攝編輯分鏡表的編號方式。

第 4 場　　　　　　　　　　　鏡頭 2

第 4 場　　　　　　　　　　　鏡頭 1

第 4 場　　　　　　　　　　　鏡頭 1A

第 4 場　　　　　　　　　　　鏡頭 2

插入鏡頭後加
了一個字母。

第 1 場　　　　　　　　　　畫格 1

第 1 場　　　　　　　　　　畫格 2

第 1 場　　　　　　　　　　畫格 3

第1場　　　　　　　　　　　畫格1

第1場　　　　　　　　　　　畫格2

第1場　　　　　　　　　　　畫格2A

第1場　　　　　　　　　　　畫格3

人物在跳躍前需要增加一些動作，
這是動畫插入畫格的常見作法。

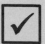

## 牛刀小試

### ☑ 為畫格編號

以下幾張畫格節錄自動畫短片《驚人祕密》（Shocking Secret）中的一個段落，分鏡插畫師是拉薇妮雅·威斯佛（Lavinia Westfall）。前六張是「原本」段落中的部分畫格，接下來三張則是「插入畫格」。你可以把這一頁影印下來，然後將所有畫格剪下來。先重排前六個畫格，讓整體情節看來有連貫性，然後幫它們編號。接著找到適合的插入畫格再重排一次，讓整個段落都能連貫，再依排好的順序編號。

05

06

插入 01

插入 02

插入 03

**解答**

原本畫格的正確順序為：03、05、
06、02、01、04
加上插入畫格後的正確順序為：03、
插入畫格 01、05、06、02、插入畫
格 02、01、插入畫格 03、04

PROD. **STORYBOARDING ESSENTIALS**

| | SCENE | TAKE |
|---|---|---|
| ROLL A 010 B 007 | **5** | **1** |
| DIRECTOR | **D. H. ROUSSEAU** | |
| CAMERA | **B. R. PHILLIPS** | |
| DATE **1/30/12** | DAY/NIGHT | INT/EX |
| | FILTER | |

# 5 連戲

# 什麼是連戲？

連戲（continuity）是指沒有重大改變的連續段落。

無論實景拍攝或動畫，動態媒體都仰賴最基本的連戲原則，才能吸引觀眾，維持他們的注意力和興趣。不難想像，成功的分鏡插畫師都有能力建立起連續的段落以便與和觀眾保持連結。無謂或無心的畫面變換則會打斷這個連結。

動畫和實景拍攝都謹守著連戲的原則，但動畫相對來說比較不容易犯下明顯的錯誤。因為動畫的製作流程會經過縝密的安排，而且從繪製分鏡表到定剪的每個階段都會再三檢視。實景拍攝就不是這麼一回事了。實景拍攝的完工時間相當嚴格，攝製時程極度壓縮，再加上即使獲得拍攝許可仍會受到種種限制，造成劇組工作人員和演員莫大的壓力。假設工作人員必須趕工拍攝，身邊又缺乏能幹的場記，或者手邊沒有一份「精簡版分鏡表」（這個更好）可供參照，而造成不連戲的錯誤，可能會引起導演和剪接師的強烈不滿。

稱職的分鏡插畫師和攝影師對景框軸、180 度法則和 30 度法則會有清楚的理解。他們總有些錦囊妙計能將轉場處理得天衣無縫。最重要的是，成功的鏡頭段落絕對不會「越軸」或「打斷動作」，除非是腳本要求，或是導演為了戲劇效果所做的必要改變。

## 專有名詞

- **180 度法則（180-degree rule）**：偶爾又稱為「右邊法則」。同一場景中，無論攝影機擺在哪，人物的左右關係都要維持一致。攝影機絕不能「越過景框軸」。所謂的景框軸是一條假想直線，由相對於攝影機的人物位置所決定。違背這個原則就叫做「越軸」或「打斷動作」。
- **30 度法則（30-degree rule）**：前後兩個鏡頭必須圍繞景框軸旋轉至少 30 度，同時也要遵守 180 度法則，避免一不小心就出現跳剪的鏡頭。
- **景框軸（axis）**：又稱為 180 度線。這條假想的直線是由兩個角色主體的位置所建立；他們的位置也因此決定了某個特定場景的攝影機角度。
- **跳剪（jump cut）**：又稱為跳接。這種剪接方式是指用令人不舒服的方式從某個場景、鏡頭或段落突然跳到另一個場景、鏡頭或段落，過程中不使用中介手法或轉場效果，如淡入、淡出（fade）、溶接（dissolve）和劃接（wipe）等。
- **精簡版腳本（side）**：通常是指演員針對某個特定角色試鏡時使用的一段節錄腳本。對電影製作來說，是影印好的精簡腳本，每天由副導演準備好，發送給劇組的核心成員。這個名詞也可以指影印好的精簡分鏡表。和精簡腳本一樣，這些分鏡表每天也會送至劇組核心成員的手中。

# 軸心與同盟

想像一下這個畫面：盧索站在門口，一邊拉直領帶，製片助理一邊用捲尺測量從羅素的鼻子到門邊攝影機鏡頭的距離；攝影機架在盧索的右手邊。

製片助理經過盧索時低下身子以避開鏡頭，接著很快又陪同一位替身演員返回，這位演員是女主角潔米蕾．紐曼（Jaime Ray Newman，JRN）的定位替身。紐曼是試金石電視公司（Touchstone）試播影集《荷莉絲與芮》（Hollis & Rae, 2006）的主角之一，而《荷莉絲與芮》的導演兼編劇則是卡莉．克里（Callie Khouri），她在 1992 年以《末路狂花》（Thelma and Louise）獲得奧斯卡最佳原著劇本獎。

所以究竟發生了什麼事？製片助理要提供焦距的長短給攝影師和攝影機操作員，以便在女主角站到定點之前做好設定。要是導演或攝影師需要變焦拍攝，這些測量值尚有容納微調焦距的空間。

替身演員在適當位置站定後，製片助理就會用捲尺測量從她的鼻子到第二架攝影機鏡頭的距離；這架攝影機位於盧索右肩後方幾呎處。演員的走位拉起了一條假想直線，產生景框軸。換句話說，兩人的位置建立起的假想線，決定了某個場景中攝影機鏡頭的角度。

---

### 專有名詞

● **變焦鏡頭（rack focus）**：一個鏡頭在拍攝過程中改變焦點，好讓拍攝重心從前景人物移轉到背景人物，反之亦然。

---

下圖顯示演員在表演區的走位，以及攝影機和門邊演員的相對位置。兩架攝影機都在適當位置固定好，但仍能適時橫搖或變焦拍攝。

布置好的拍攝場景拉上了封條，不讓任何人進入；導演禁止演員在表演過程中移動任何物件，於是規定這名年輕的替身演員只能在螢幕的右側活動。由於這場戲的背景是一個婚宴場合，因此不需要任何建立場景鏡頭；一個簡單的「雙人鏡頭」就足以建立起影片和觀眾的「視覺契約」。

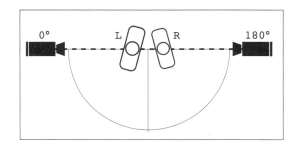

**景框軸**：這裡是指攝影機只限於在假想直線（即景框軸）的某一側移動。軸線是由景框中人物的走位或位置所建立。

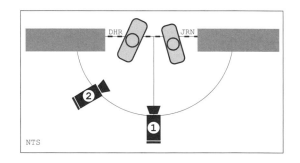

**演員的走位和攝影機位置**：這裡可看出門邊演員的走位。盧索（DHR）在左，紐曼（JRN）在右。注意：兩架攝影機都架在演員的同一側，如此才能維持 180 度法則。

這場戲中，有位賓客（盧索飾）喋喋不休，讓荷莉絲·錢德勒（紐曼飾）抽不了身，荷莉絲的朋友芮·德芙洛（蘿拉·哈里斯飾）則千方百計想引起她的注意。芮的動作發生在畫外，而且是分開拍攝的，荷莉絲卻必須回應她朋友的滑稽舉止。荷莉絲的反應可能需要一個特寫或中特寫鏡頭才能呈現。如果想要多點變化，導演可選用過肩鏡頭，或再切回雙人鏡頭也行。賓客的鏡頭最有可能是由一號攝影機所拍攝。

簡單的**雙人鏡頭（two-shot）範例**

**特寫鏡頭**
**(close-up, CU)**

中特寫鏡頭
（medium
close-up,
MCU）

過肩鏡頭
（over-the-
shoulder,
OTS）

過肩鏡頭和男賓
客的中景鏡頭
（medium
close, MED）

連戲　89

## 打破軸線

　　觀眾能從鏡頭中輕易了解到發生的事，但現在讓我們看看要是有人出錯了會怎麼樣。注意看在架好的雙人鏡頭前演員的最初位置。

　　現在我們假設二號攝影機不小心被擺在門口的另一側。

攝影機二號打破景框軸線了。

讓我們看看這種攝影機位置所拍出的段落。注意看圖中，不斷變換取景觀點會讓人煩躁，並且切斷和觀眾建立起來的視覺連結。這麼做只會讓觀眾對人物動作和移動方向的理解逐漸慢下來，最後完全停止，因為大腦無法處理這種視覺上的斷裂。這種拍攝手法又被稱為「**打斷動作**」。

**專有名詞**

● 打斷動作（breaking the action）：違反180度法則，讓取景觀點越過景框軸。

# 相隔 30 度

噢,拜託……誰不愛看 B 級科幻片啊?就算它們常被《神秘科學劇院 3000》[5](Mystery Science Theater 3000)嘲笑又怎樣?

畢竟,觀眾只要撐過那些生硬的表演、老套的劇情、死氣沉沉的台詞,就可以勉強熬過長達九十幾分鐘,充滿低成本特效、畫質粗糙的電影了。然後他們就得以大飽眼福——觀賞電影藝術中的大忌:「跳剪」。

跳剪鏡頭通常會出現在兩個主觀鏡頭的轉換角度小於景框軸弧線 30 度的狀況。某些特定類型的電影,如恐怖片或驚悚片,會故意用這種手法製造駭人的效果。例如,觀眾雖然看到壞人距離他的「獵物」還有一點距離,但在毫無任何轉場效果下,這名惡徒已經撲向受害者!又或是在驚悚片中,主角可能因為服用了麻痺心智的藥物,眼中所見的現實環境受到扭曲。跳剪技巧被間或地使用,目的和功能很明顯:就是要嚇觀眾。不過大多數時候,跳剪只能算是一種小伎倆;只有經驗不夠豐富的導演才會一時不察,拍出這種鏡頭。

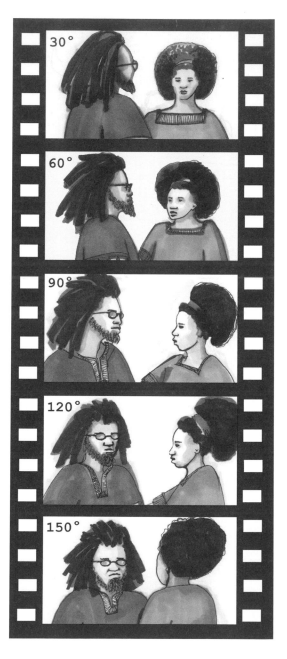

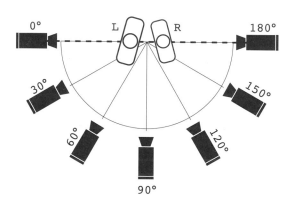

**30 度法則:**攝影機的取景觀點一定要沿著景框軸弧線每次增加至少 30 度,同時也要遵守 180 度法則。

注意右側鏡頭,每隔 30 度的鏡頭仍遵循著 180 度法則。

---

譯注 5:《神秘科學劇院 3000》是一部美國喜劇影集,1988 年開播,1999 年完全停播,2017 年又在 Netflix 網路電視上部分重播。

## 中性鏡頭和旁跳鏡頭

30度法則幾乎可說是拍片的不變定律。不過要是不幸有個演員不小心走位錯誤，造成取景觀點的改變，又該怎麼辦？優秀的插畫師或攝影師會事先準備好可靠的旁跳鏡頭（cutaway shot）來消除突兀感。

旁跳鏡頭通常是目前動作以外的鏡頭，典型的例子包括片中角色的某個動作特寫——也許是寫紙條、指尖在桌上咚咚地敲著，或往咖啡裡加糖。其他的還有完全不同主題的旁跳鏡頭——可能是路過的腳踏車騎士，或是飛過頭頂的鳥群。有經驗的導演總是會交代工作人員拍攝大量的「過場鏡頭」；有經驗的攝影師也一樣，會不斷尋找適合的旁跳鏡頭。

「中性鏡頭」（neutralizing shot）和旁跳鏡頭的不同之處在於，中性鏡頭是某個動作可預期的延續，這是為了要讓「反拍鏡頭」（reverse shot）不會違反180度原則。只要能提供該場景一個穩定的鏡頭（通常是寬景），觀眾還是能看得懂動作如何進行。這也能讓觀眾在動作開始後，有機會「適應」鏡頭的轉換。

### 專有名詞

- **過場鏡頭（B roll）**：通常使用在電視新聞。過場鏡頭的目的類似於旁跳鏡頭。這段輔助影片（有時是庫存影片）的用途是遮蓋原片刪除不要的內容後所留下的空白。被刪除的內容包括口吃、不自然的停頓、或是主角或背景演員（臨時演員）不經意的動作。
- **旁跳鏡頭（cutaway, CA）**：這類補拍鏡頭是鏡頭和鏡頭間的緩衝，目的是增加趣味、資訊，或讓剪接過程更順利。這些鏡頭的取景角度和原本影片的差異極大，最後才會放進定剪（final cut）裡。
- **關鍵畫格**：關鍵畫格捕捉了角色運動（movemet）中的主要動作，通常是開頭、中間和最後的動作。動畫分鏡表畫的都是關鍵畫格。
- **補拍鏡頭（pick-up）**：又稱為「插入鏡頭」（insert），在電視新聞中則稱為 reax，表示「反應鏡頭」（reaction shot）。這些相對來說較不重要的鏡頭是事後才補拍的，用來補充前一支影片的內容。
- **重拍（reshoot）**：整個場景重拍一次後的影片稱為「重拍」。
- **反拍鏡頭（reverse shot）**：攝影機換位拍攝，這樣拍出來的鏡頭會和原本的取景觀點相差180度。
- **庫存影片（stock）**：又稱資料片、資料鏡頭或備用鏡頭，有時候比拍新的素材來得便宜。庫存影片是先前就錄好的影像和資料鏡頭，內容皆為平常事物，用來增加觀眾的興趣、提供資訊，或在原片刪除不要的內容後，用來遮蓋留下的空白。常見的庫存鏡頭包括藥劑師數藥丸、擁擠的交通或繁忙的公路、人們在地鐵站通勤、印刷機印著鈔票或報紙等畫面。
- **補間師（'tweener）**：中間動畫師的俗稱。補間師是不辭辛勞的動畫師，負責將動作轉換間的中間影格一一畫出來。

# 螢幕方向和視覺邏輯

要清楚知道什麼是「動作的預期性延續」（anticipated continuation of movement），就讓我們花點時間來了解大腦是如何理解那些在大螢幕上一閃而過的畫面吧！

西方的閱讀習慣是從左至右，從上到下。一旦讀者適應了這個過程，就會開始產生某些期待；他們的眼睛會不自覺地以同樣的方式來掃視螢幕。

這是否表示，如果動作從螢幕的左邊進入、右邊出去，觀眾會覺得比較舒服或習慣？並不盡然。但是，了解這個現象能幫助插畫師和攝影師創造靈活的構圖、製造張力，避免觀眾理解錯誤。

當然，遵守 180 度和 30 度法則可以成功免除讓觀眾混淆的可能性，維持和觀眾建立的視覺契約，但導演也應該考慮動作的流暢度。簡單來說，如果一個動作從景框的左邊進來，觀眾多少會期待這個動作持續一陣子，然後從右邊出去。如果這動作從右邊出去了，觀眾則會期待這個動作再從左邊進來，除非有任何外力出現，影響了原本的動線。

## 避免混淆

一對最佳拍檔正打算踏上偉大的美國公路之旅。他們擠進塞滿東西的老爺車，準備從薩凡納一路開到洛杉磯。螢幕上，老爺車應該從左開到右，還是從右開到左呢？

如果這兩位老兄直直地朝洛杉磯開去，他們的老爺車將從螢幕右邊開到左邊，但如果這個場景需要反拍鏡頭怎麼辦？分鏡插畫師該如何面對這項挑戰呢？

有三種基本的解決方法：繞過某個轉角（這樣就能改變動作的行進方向）、使用旁跳鏡頭（例如插入時速表、後照鏡或路牌的鏡頭），或使用中性鏡頭（例如對著車子迎面跟拍）。記下這些簡單的畫面，透過一些變化手法，如中性鏡頭、轉場和旁跳鏡頭，能幫助觀眾更加理解這是一段從東岸到西岸的旅程。

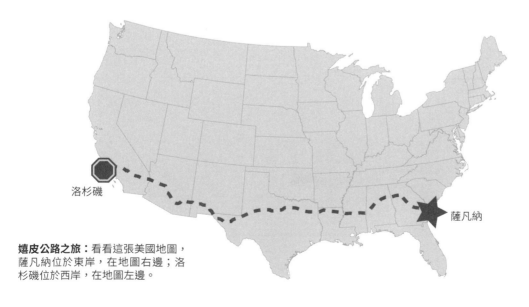

**嬉皮公路之旅**：看看這張美國地圖，薩凡納位於東岸，在地圖右邊；洛杉磯位於西岸，在地圖左邊。

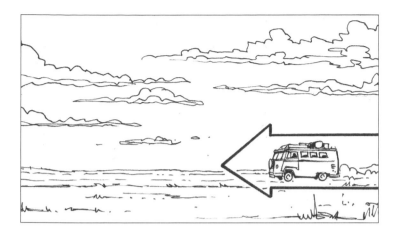

這段公路之旅是由東岸到西岸，因此導演讓這輛破爛老爺車從畫面的右邊駛進，在**大遠景鏡頭**（Extreme Long Shots, ELS）中向左移動。

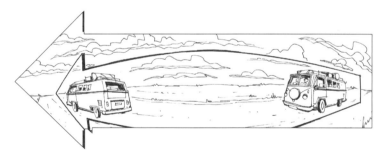

兩位倒楣主角的**雙人鏡頭**（two shot）。

在變形的**橫搖鏡頭**（panoramic, pan）中，插畫師精準捕捉到車子繞過轉角的行進狀態。

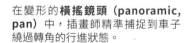

這個穩定的**矮腳架寬景鏡頭**（wide high hat shot）是中性鏡頭，幫助觀眾從前一個的橫搖鏡頭轉場到下一個⋯⋯

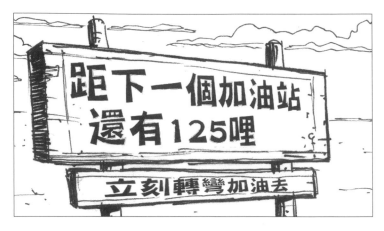

反拍鏡頭（reverse angle）！這是為了接下來的玩笑刻意做的安排。

這個雙人鏡頭將觀眾視線帶回車內兩個自信過頭的主角身上，也讓觀眾準備好迎接影片的笑點……

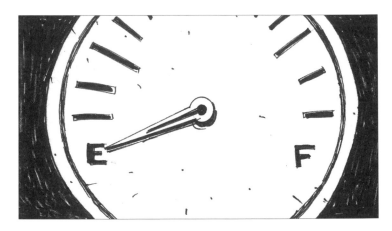

……近景鏡頭（close）：油錶沒油了！

從這張特寫鏡頭（close-up, CU）可以看到這位腦袋不靈光的主角顯然不太高興。

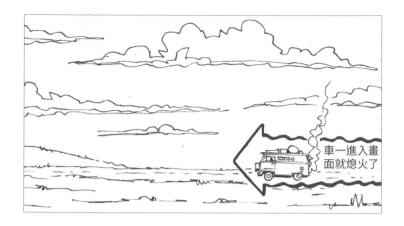

車一進入畫
面就熄火了

**左圖：**我們可從這個**遠景鏡頭**看出車子發生了什麼事。

**下圖：**公路之旅的縮圖速寫。注意分鏡表在構圖、攝影機位置和清晰度各方面的考量。打光和 render 技巧則是其次，在這一階段並不重要，因此還沒有處理。

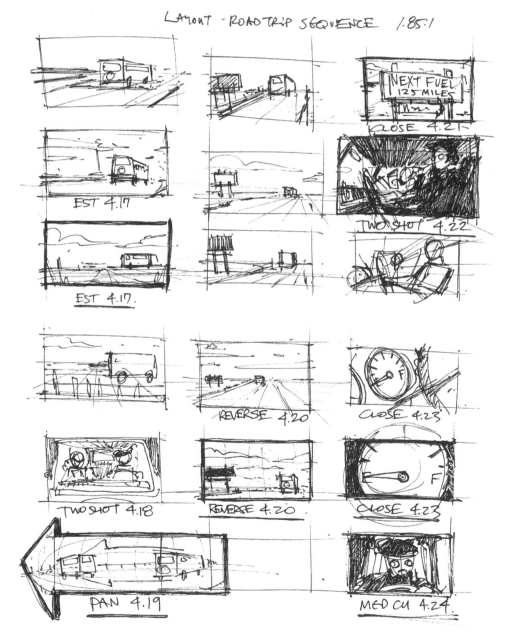

LAYOUT - ROAD TRIP SEQUENCE   1:85:1

NEXT FUEL
125 MILES
CLOSE 4.21

EST 4.17

TWO SHOT 4.22

EST 4.17.

REVERSE 4.20

CLOSE 4.23

TWO SHOT 4.18

REVERSE 4.20.

CLOSE 4.23

PAN 4.19

MED CU 4.24.

# 營造懸疑和意外

你也可以利用螢幕的方向來製造懸疑感，讓觀眾誤以為終於安全了而放鬆警戒，就像片中人物暫時得以喘息時的感受。最常使用這種手法的是某種特定的追逐場景──不幸的女孩遭到殺人魔追殺。你也知道這種橋段吧！無論殺人魔傷得多重，女孩跑得多快、為了求生繞了多少路，就在她以為終於要逃脫魔掌的那一刻，卻迎面撞上追殺她的瘋狂殺人魔。如果確實按照分鏡表拍攝，觀眾一定會感受到受害者的驚慌恐懼。

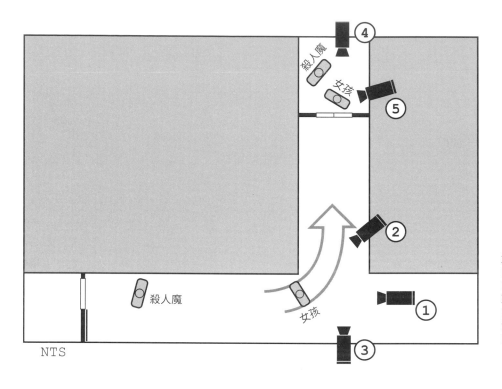

這是追逐段落的示意圖，說明演員走位和動作進行的方向，也呈現出演員和攝影機的相對位置。

女孩逃離面具殺人魔的掌控時，一號機以寬景鏡頭來捕捉動作。

女孩跑過轉角時，換二號攝影機接著拍。

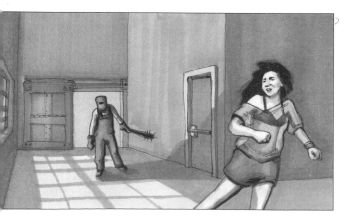

女孩奔向走廊盡頭的雙扇門，三號
攝影機用**遠景鏡頭**把動作拍下來。

四號攝影機從反向拍攝，用**中全景
鏡頭**捕捉女孩「碰」一聲把門撞開
的畫面，再用**中近景鏡頭**呈現女孩
疲憊不堪的神色。

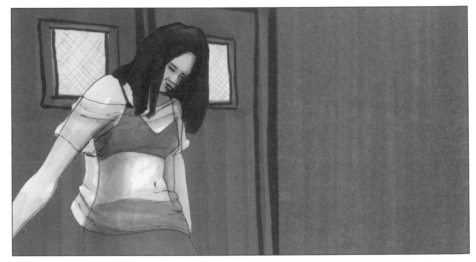

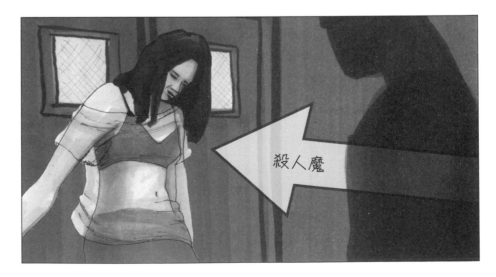

五號攝影機的
工作很吃重,用
了好幾種鏡頭,
包括**美式鏡頭**、
**特寫、雙人中景**
和**大特寫**。

殺人魔

## 千萬別回頭！

在這個段落中，儘管女主角一路衝過長的不可思議的走廊、轉了幾個彎、闖過雙扇門，所有行動大致維持「從左到右」的行進方向。由於演員的移動方式一直是從畫面左邊進入、右邊出去，不斷重複，因此觀眾會期待接下來也是如此。

在女孩停下來喘氣時，瘋狂殺人魔卻突然從畫面「右邊」進入，朝左移動。這突如其來的方向轉變會把觀眾嚇一大跳。

注意，不斷變換動作進行方向是讓觀眾持續感到焦躁不安的重要方法，因為刻意這麼做會隨時打斷與觀眾建立起的視覺連結。然而這些手法並不違背180度或30度法則。這種簡單又有效的轉場鏡頭一方面能延續段落的連貫性，維持觀眾的興致和注意力，另一方面則能讓他們耐住性子，等待下一個段落或場景到來。

# 想像力大車拼：
# 《變身怪醫——追逐場景》

在這一集「想像力大車拼」的單元中，表現亮眼的連環畫家蘇偉銘（Nicky Soh）和大衛‧巴蘭（David Balan）分別對《變身怪醫》（Hyde and Jekyll）的某個場景畫出自己的詮釋。

## 蘇偉銘的版本

**左上圖**：蘇偉銘在確立場景鏡頭中畫出動作的主要地點，並利用明暗差異引導觀眾將注意力放在前景的兩位警官身上。

**左下圖**：由於在前一個鏡頭中，插畫師將觀眾注意力聚焦於兩名警官，因此他現在能再次將觀眾的注意力集中，對畫外尖叫聲產生反應。觀眾很容易理解角色的動作。

**右上圖**：接著，插畫師切到反拍鏡頭並傾斜畫面。這個手法升高了動作的戲劇張力，讓觀眾想跟著片中人物一起回頭看。

**右下圖**：主角海德破窗跳出時，插畫師仍維持使用傾斜鏡頭。

這兩張圖中,海德已跳到石子路上,然後猛然衝過人潮。蘇偉銘用一個高角度鏡頭將海德的動作完整放入景框。

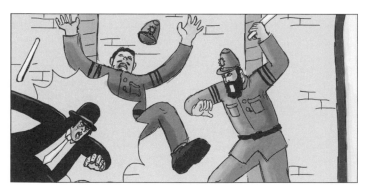

雖然插畫師將鏡頭轉為從側面拍攝的水平視角鏡頭,並取景到膝蓋處,但仍小心維持從左到右的螢幕方向。

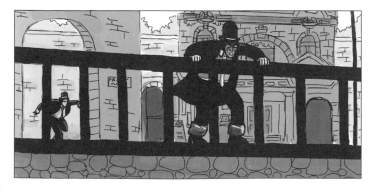

在海德從先前建立好的地點移動到另一個地點時,插畫師仍維持動作朝右移動。注意插畫師利用重影(ghost image)暗示海德穿過拱門,跑到欄杆旁。

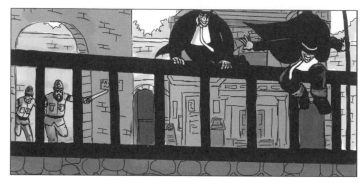

一個特寫鏡頭暴露出海德邪惡的微笑，也順便讓觀眾看見地面的樣子。

插畫師又把攝影機切回原本的位置，此時海德跳過欄杆、一躍而下。

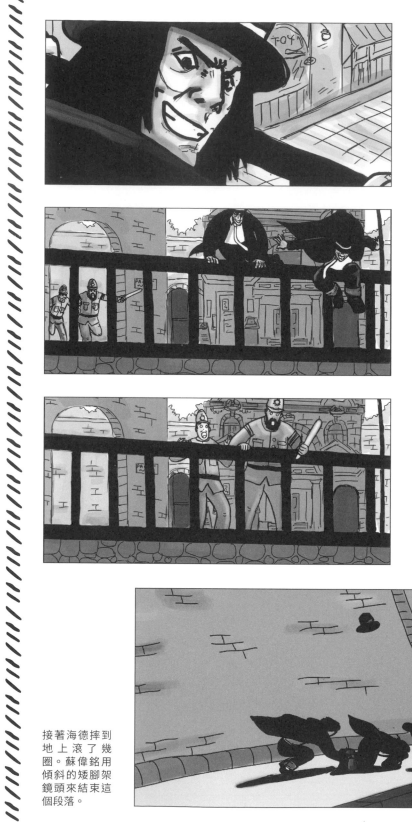

接著海德摔到地上滾了幾圈。蘇偉銘用傾斜的矮腳架鏡頭來結束這個段落。

## 大衛・巴蘭的版本

大衛・巴蘭的確立場景鏡頭運用孤立主體（isolation）的構圖法將觀眾的目光拉到兩個警官身上。值得注意的是，他所建立的螢幕方向是從右到左。

畫面外的尖叫聲吸引了警官的視線，攝影機隨著他們的反應向上搖攝。注意他們一轉身，螢幕方向便反轉了。攝影機接著再透過橫搖確立這個新方向。

此外，在海德撞破窗玻璃跳出去時，巴蘭也選擇將攝影機架在大樓內部，從海德背後取景。這個鏡頭跟著新的螢幕方向進行，介紹海德出場。

矮腳架鏡頭帶出海德跳落地面的姿態，強調他超乎常人的能力。

插畫師再以另一個矮腳架鏡頭表現
海德粗魯推開一對母子的景象。這
一連串生動的鏡頭和強烈的螢幕方
向，為海德橫衝直撞的瘋狂行徑添
加了視覺速度感。

巴蘭呈現海德在欄杆旁的方式和蘇
偉銘不太一樣。這裡巴蘭使用正面
鏡頭（straight-on shot），並將
海德放在前景。插畫師用很多方向
箭頭來說明動作進行的方向，不使
用重影。

高角度鏡頭揭示出海德是從一個超乎尋常的高度往下跳。

巴蘭再次以直搖鏡頭跟拍兩個警官的動作。

插畫師以寬景鏡頭作結,用已編號的方向箭頭說明幾個不同動作的發生順序。插畫師可在靜止的攝影機前讓所有的動作完整演出。

6 攝影機
看到什麼？

# 攝影機

身為美國導演工會、加拿大導演工會一員的副導演肯恩・卓別林（詳見 P.36 ～ 37）經常把分鏡表比喻成劇組工作人員的路線圖。但如果說分鏡表更像是里程標誌和路標呢？畢竟，這兩者能告訴你哪裡要轉彎、行車速度多快、什麼時候要讓行、什麼時候要停下來、前方是否要繞道；此外，里程標誌和路標也都同樣以容易引導使用者的視覺速記方式來傳達「交通規則」。

分鏡表的關鍵在於因應動作取景需要的攝影機位置：這個場景有需要將攝影機架在升降機上來俯拍群眾嗎？還是應該架在地面、安置在兩個沙包之間？攝影機應該架在動作發生的幾條街之外，還是距離演員的鼻子不到幾吋的地方？

## 決定適當鏡頭的關鍵

1. 取景高度或鏡頭長度
2. 攝影機角度
3. 運鏡方式（攝影機運動）

## 常用的取景高度

- **美式鏡頭（American shot）**：又稱為七分身鏡頭（cowboy shot）或好萊塢鏡頭（Hollywood shot）。這個中全景鏡頭對準一群位置都已安排妥當的角色，因此所有人都能入鏡。又因為取景範圍通常在膝蓋以上，有時又稱膝上鏡頭（knee shot）。
- **近景（close）**：為了強調某個物體或動作而讓攝影機靠近物體或動作拍攝的指示。
- **特寫鏡頭（close upshot, CU）**：為了捕捉某個演員的表情所下的拍攝指示，取景範圍通常是頭、頸或者肩膀。
- **確立場景鏡頭（establishing shot, EST）**：通常又稱為大寬景（Extreme Wide Shot, EWS）或大遠景（extreme long shot, ELS）。顧名思義，是用來「建立場景」的鏡頭。
- **大特寫（extreme close up shot, ECU）**：比特寫鏡頭更強烈、更有衝擊性；最常見的是眼睛的大特寫。
- **全景（full shot）**：又稱為「遠景」（long shot, LS）。這個指示是把攝影機架在動作發生的一段距離之外，以便捕捉演員的全景。
- **中景（medium shot, MED）**：這是西部片中最常見的取景高度，觀眾能看到角色主體的二分之一。
- **中特寫鏡頭（medium close-up shot, MED CU）**：顧名思義，這個鏡頭介於中景和特寫兩種鏡頭之間，取景範圍通常在胸部以上。
- **過肩鏡頭（over-the-shoulder shot, OTS）**：從後方拍攝越過某個角色肩膀的鏡頭。
- **寬景鏡頭（wide shot, WS）**：這個鏡頭盡可能地把整個場景捕捉下來，通常也用於確立場景。

# 鏡頭的深廣

電視、電影的專門術語通常還滿直白。對攝影師來說，「廣」或「長」兩個字就能包含所有特定場景使用的鏡頭種類；例如「大遠景」就暗示了所需鏡頭為望遠鏡頭（telephoto lens）或變焦鏡頭（zoom lens）。

對分鏡插畫師來說，寬景、遠景和大遠景都可以用來介紹場景，因此又稱做「確立場景鏡頭」。但也因為如此，大家經常把這些取景高度搞混，分不清楚它們究竟有何不同。

左邊的分鏡表大略歸納出三種常做為「確立場景鏡頭」的取景高度，希望有助於大家分辨三者的差異。

**上圖：遠景**：比全景來得寬；角色主體大約占畫面的三分之一。遠景通常是轉場會運用的手法，在已建立好的地點中設立一個場景。圖中，觀眾已經知道這是一座西部小鎮。

**中圖：寬景**：寬景鏡頭可用來建立場景，也可做為轉場鏡頭，乘機把動作移到另一個場景中。

**下圖：大遠景**：如果要指出哪一種才是確立場景鏡頭，大遠景會是多數人選擇的答案。這個鏡頭能涵蓋小鎮的最大範圍。由於人物看來似乎已和環境融為一體（也因此不需要主要角色在場），大遠景通常是由第二組導演和他的團隊完成拍攝。

## 專有名詞

- **攝影機角度（camera angle）**：又稱攝影機高度（camera height），是相對於地平面或水平視角的攝影機位置，這個位置決定了取景範圍。基本的攝影機角度有六種：①鳥瞰鏡頭（bird's-eye view），即大俯拍鏡頭（extreme down shot, XDS）、②高角度鏡頭，即升降鏡頭（crane）、③水平視角鏡頭、④低角度鏡頭，即矮腳架鏡頭（high hat）、⑤蟲視鏡頭（worm's eye-view），即大仰拍鏡頭（extreme up shot, XUS），以及⑥荷蘭鏡頭（dutch），即傾斜鏡頭（canted）。
- **取景高度（framing height）**：又稱鏡頭長度（shot length）。這是指角色在畫面中所占據空間的比例，通常和攝影機靠近動作的遠近有關聯。攝影機角度有很多種，但取景高度基本上只有七種：①寬景（wide），即大遠景（Extreme Long Shot, ELS）、②全景（full），即遠景（Long Shot, LS）、③美式鏡頭（American），即七分身鏡頭（cowboy）、④中景（medium, MED）、⑤中特寫（medium-close, MED-Close）、⑥近景（close）和⑦大特寫（extreme close-up, ECU）。這些指令能幫助攝影師決定合適的鏡頭種類（lens），例如變形、變焦或望遠鏡頭等。

# 外景拍攝

到外景拍片時，每種地點都會面臨特定的挑戰，所以花點時間認識環境是十分重要的功課。記錄下任何可能會妨礙拍片的事物，如樹木、電線、廣告看板、建築物，或明顯不符合場景設定的設備等。雖然場勘人員會和導演與美術指導討論這些東西造成的障礙，但分鏡插畫師最好也要多留意，至少要知道障礙的存在。

位於喬治亞州薩凡納市海灣街的市政廳平面圖：注意樹木和建築物的位置，以及街道的寬度。這些都是決定和設計鏡頭的要素。

本書範例中的故事發生在 1911 年的薩凡納賽車大賽。一群勇猛壯漢在「大獎賽」中各自將跑車油門催到極限，沿著薩凡納的鄉村道路狂飆。

---

### 專有名詞
● 平面圖（plan view）：一個物體由上往下看時的圖像或圖面。

根據 p.18 頁的待售劇本，這個場景發生在市政廳前，群眾聚集在一起為賽車手加油。

視覺鏡頭拆解如下：

**外景／市政廳／白天**

**在司機和技師調整賽車時，人群開始簇擁至海灣街兩旁。黛莉雅剛步出她的別克，和傑克說話。傑克心有旁騖，只想趕快回去修自己的車。**

身為分鏡插畫師，現在是你應該開始做筆記和問問題的時刻：

● 這個場景需要什麼元素？
● 每一種元素最合理的描述方法是什麼？
● 最適合營造該鏡頭或場景氛圍的取景高度和角度是哪一種？

就如拆解腳本一樣，列出一張清單，上面寫好你需要畫的東西。這個場景至少會需要下列元素：

● 一個特定的地點（薩凡納市政廳）
● 臨時演員（聚集在海灣街上的人群）
● 背景演員（技師、賽車手、路人）
● 道具（各式各樣的賽車）
● 兩輛特定的跑車（1911 年別克旅行車款、傑克的跑車）
● 兩位主角（傑克和黛莉雅）

透過製作簡易的清單，你可以想到許多簡單又有效的鏡頭。或者選用：

● 鳥瞰鏡頭來呈現聚集的人潮
● 寬景鏡頭介紹傑克、黛莉雅和其他賽車手
● 全景或美式鏡頭帶我們更靠近兩位主角
● 雙人中景鏡頭，也許再加一個過肩鏡頭，可以顯示親密感
● 特寫鏡頭來呈現人物反應

---

### 常用的攝影機角度

● **高空鏡頭（aerial）**：又稱直升機鏡頭（helicopter shot）。這個鏡頭是從高空中——或許是在直升機上進行拍攝。這個鏡頭和「鳥瞰鏡頭」的差別在於高空鏡頭的角度並不一定是垂直往下看；攝影機在一定範圍內可以自由移動。
● **鳥瞰鏡頭（bird's-eye view）**：又稱大俯拍鏡頭（Extreme Down Shot, XDS），如名稱所示，這是從極高處往下拍攝的鏡頭，視角極端且不自然。
● **傾斜鏡頭（canted）**：又稱荷蘭鏡頭（Dutch）或斜角鏡頭（oblique）。這個鏡頭中的地平線是傾斜的，通常用來表示不穩定、不平靜或某個轉折的時刻。
● **升降鏡頭（crane）**：類似高空鏡頭，但視角沒有這麼極端，鏡頭也比較靠近動作本身。攝影機可自由移動的範圍較大。
● **水平視角鏡頭（eye level）**：這是視覺上最自然的鏡頭；由於這個鏡頭很常見也很直接，通常都會使用到。
● **矮腳架鏡頭（high hat）**：這種低角度鏡頭的攝影機位置僅距離地面幾吋且和地面平行。
● **蟲視鏡頭（worm's-eye view）**：又稱大仰拍鏡頭（Extreme Up Shot, XUS），通常是從地平面的高度向上拍攝，視角極端且不自然。

# 取景高度和角度

下面就讓我們來回顧之前談過的一些取景高度和角度，從鳥瞰鏡頭到特寫鏡頭。為了能更了解攝影機的定位，大多數畫格都附上用來說明的示意圖。

**鳥瞰鏡頭或大俯拍鏡頭：**注意這個畫面已用數位向量繪圖軟體算圖完成；這麼做可以快速製造出聚集的人群，並正確地替建築物和樹木定位。如此一來也比較能了解實際的街道寬度。

**寬景、升降鏡頭：**這個鏡頭需要幾種元素，包括市政廳、車輛、背景演員和兩位主要演員。由於這個鏡頭不容易拍，所以最後決定用高角度鏡頭來解決。

NTS

**全景、水平視角鏡頭：** 在這裡，我們終於看到傑克和黛莉雅了。注意這張示意圖中至少有一輛車和兩名背景演員從拍攝現場「被移開」。拍片時，重要的是知道什麼是「不被看見的元素」。

**美式鏡頭、水平視角鏡頭：** 這個鏡頭呈現出更多親密感，不僅給予角色足夠的移動空間，也讓攝影指導有機會去捕捉人物的動作和反應。

**中近景：** 分鏡表的美好之處在於讓人在拍攝之前先分析鏡頭。這個雙人的鏡頭效果似乎不太好，所以我們改變了攝影機位置，並且……

**雙人中景、過肩鏡頭：**……這個過肩鏡頭讓我們更能感受到角色間的親密感，攝影機也能捕捉演員的反應。注意在下方的示意圖中，另一輛車必須被移到鏡頭之外才能架設攝影機。

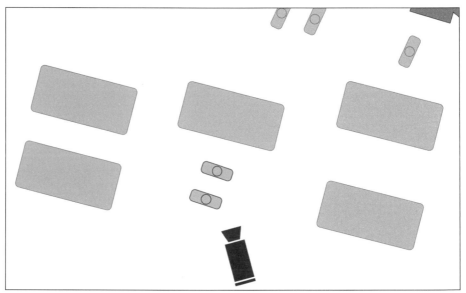

**近景：**這個特寫鏡頭可用拍過肩鏡頭的同一架攝影機接著拍攝。

## 其他鏡頭選擇

我們當然還能考慮其他鏡頭：

● 大特寫鏡頭：可用來表達人物的內心獨白或細微的心理變化。

● 低角度的蟲視鏡頭：可用來凸顯戲劇化或關鍵的時刻。

● 矮腳架鏡頭：加強動作的戲劇效果。

**大特寫鏡頭：** 在沒有交代前後情節的情況下，觀眾會不知道傑克是因為黛莉雅說的話而陷入沉思，還是被畫面外發生的某件事給分心了。不過無論讓他分心的是什麼，一定都很重要。

**蟲視鏡頭、傾斜鏡頭：** 傾斜、斜角或荷蘭鏡頭通常暗示著不平衡的感覺，但在這裡很可能呈現的是主角的內心轉折；畢竟無論輸贏，跨越終點線都是非常戲劇化的一刻。

**矮腳架鏡頭：** 把攝影機放在低處會讓主角看起來很偉大、很英勇（有時候甚至是具有威脅性）。在這裡，主角跨過了終點線，從鏡頭前呼嘯而過。攝影機架設處離他很近，如此可以捕捉到主角賽車時結合了力量與速度的英姿。

# 切到追逐場景

說也奇怪,「切到追逐場景」(cut to the chase)這個說法最早來自默片時代,當時的導演和觀眾總會迫不及待要直接跳到最精彩的動作場面。

很多導演會直截了當地告訴你,沒有必要畫雙人鏡頭的分鏡表,因為這種攝影機的定位非常直接易懂。然而在動作段落或有大量群眾的場景中,把這些簡單的鏡頭放進去也非常重要。

在這段向默片時代致敬的小節中,我們看到一名可愛的無賴手上握著一把「磚鬥」(三面的盒狀容器,前端插著一根棍子,用來搬運磚頭或其他補給物),搖搖晃晃爬到建築物的最高處。不過,這個傢伙似乎太愛頭上那頂帽子了:當一陣風吹跑了他的帽子,他奮不顧身要把帽子追回來,完全將自己和他人的安危置之度外,結果引發一場騷亂。當你檢視這個動作段落的畫格時,是否能辨識出用來決定適合鏡頭的關鍵(取景、角度、運鏡方式)呢?

在確立場景鏡頭中,我們可以看到一棟正在施工中的新建築物。

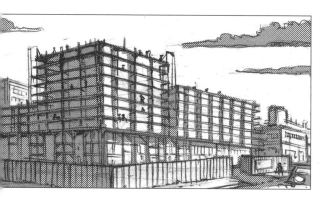

接著,我們用全景呈現出這名可愛的無賴主角:他手裡握著一把裝滿磚頭的磚鬥,搖搖晃晃地走在鷹架上。

在這個蟲視鏡頭中,風吹得他站不穩腳步。

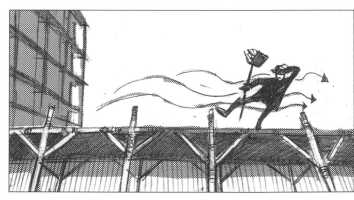

接著在膝上鏡頭中,他又重新站穩了。

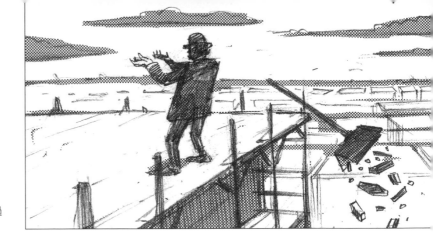

鏡頭拉成寬景，他手中的磚頭翻過
屋頂邊緣掉了下去。

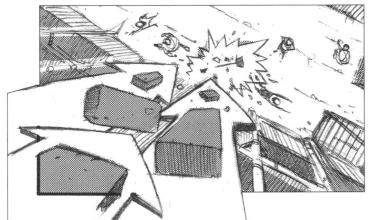

大俯拍鏡頭中，磚頭直直朝地面砸
下去，帶動了下一個鏡頭……

也就是這個可憐主角往下看的中景
鏡頭。我們可由此推測出前一個鏡
頭是主角的主觀鏡頭。可惜天不從
人願，又一陣風颳起……

……接著從升高的升降鏡頭中，我們看到他心愛的
圓頂帽就這樣被風吹走了。注意這個箭頭在之前是
用來呈現物體移動的方向，但在此是指運鏡方向。

寬景鏡頭帶出他不顧自己的安危，
縱身一躍，伸手去抓圓頂帽。

接著，我們用另一個寬景鏡頭把故
事岔開：有個疲累的建築工人正準
備坐上梯子，享受午休時光。

再以特寫拍攝
一隻緊抓住滑
輪繩子的手。

然後再切到寬
景和大仰拍鏡
頭。無賴主角
因為抓緊滑輪
的繩子救了自
己一命。請再
次注意箭頭指
示圓頂帽飛過
攝影機和螢幕
前的方式。

攝影機再度拉
成寬景，但這
次是水平視角。
我們看到主角
沿著繩子快速
地往下溜。

接著切回原先的寬景和大仰拍鏡
頭。這裡的箭頭仍然是指畫面中動
作進行的方向。

然後用全景鏡頭切回那名疲倦的工
人。正當他要坐下時，梯子突然往
上升，結果他重重跌落地面。

在這個低角度鏡頭中，箭頭被標上
了數字，說明事件發生的順序。我
們會先看到建築工人坐起身來，一
臉困惑，然後看到主角降落地面。
我們這才恍然大悟，原來就是他把
梯子拉上去的。

中景鏡頭顯示主角難為情的樣子。

然後他鬆開了繩子。圖中箭頭一樣
是指畫面中動作進行的方向。

中特寫鏡頭裡,工人抬頭看著主角,
還搞不清楚究竟發生了什麼事。

出景鏡頭

畫面切到寬景後,我們看到無賴正
一邊吹著口哨,一邊離開景框。而
與此同時,背景中的箭頭顯示出滑
輪的繩子還在滑動……

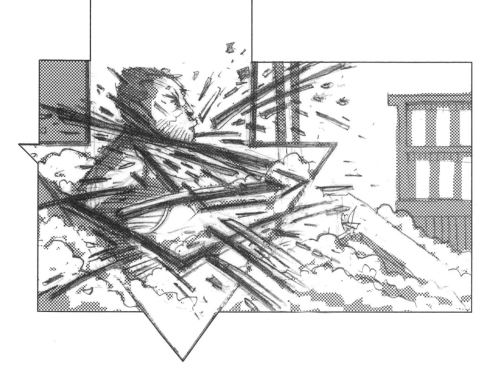

……再切回先前的低角度鏡頭時,我們看到梯子掉下來,狠狠砸在還搞不清楚狀況的工人頭上。

最後的特寫鏡頭中,工人被打得頭昏腦脹,卻還是摸不著頭緒,幽默的景象讓觀眾會心一笑。

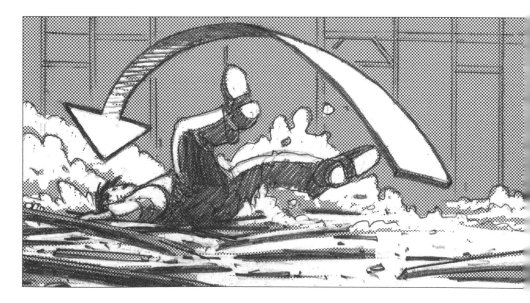

接著切到全景,工人往後一倒,暈了過去。畫面中的箭頭用來強調他的動作方向。

# 鏡頭之後

有時候我們很難完全理解攝影機到底看到了什麼，尤其是從分鏡插畫師的角度出發。攝影師格藍特．費奇（Grant Fitch），我們才能到驚悚片《詭胎》（The Firstling）的拍攝現場一探究竟。當然，我們也獲得了製片人的同意。

《詭胎》是發生在現代的鬼故事，描述一名懷孕的女子因為害怕失去肚子裡的孩子，不得不做出超乎常軌的事來對抗惡靈。

在一個關鍵場景中，碧昂卡（蕾貝卡．達科斯塔 Rebecca Da Costa 飾）即將臨盆，但有件事非常不對勁：在葛思蘭醫師（安蒂．麥道威爾 Andie MacDowell 飾）和她的醫療團隊（由彼得．布里特醫

師 Dr. Peter M. Britt 和大衛．哈蘭．盧索分別飾演）將碧昂卡推向走廊盡頭的手術室時，她時而清醒時而昏迷。在螢幕上，這個場景雖然只有兩分鐘長，卻用了至少四架攝影機、花了好幾小時才拍攝完成。

現在就讓我們花點時間來比較攝影機的定位和視角。

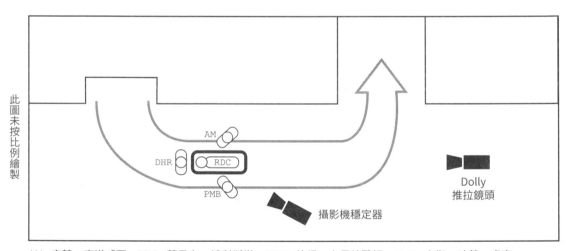

AM= 安蒂．麥道威爾　RDC= 蕾貝卡．達科斯塔　PMB= 彼得．布里特醫師　DHR= 大衛．哈蘭．盧索

**上圖：** 這張示意圖說明了兩架攝影機的位置，以及演員和工作人員的行進路線。

**右圖：** 一群演員和工作人員跑向走廊盡頭的鏡頭。

**左圖：**在這個中景鏡頭裡，葛思蘭醫師和她的醫療團隊正急忙地把碧昂卡推到手術室。

**左下圖：**為了讓動作畫面更清晰，這個鏡頭是由攝影機穩定器（steadicam）所拍攝。在這裡，攝影師大衛·奈特（David Knight）一邊趕到片場，一邊替手持穩定器的腳架快拆座進行最後調整。

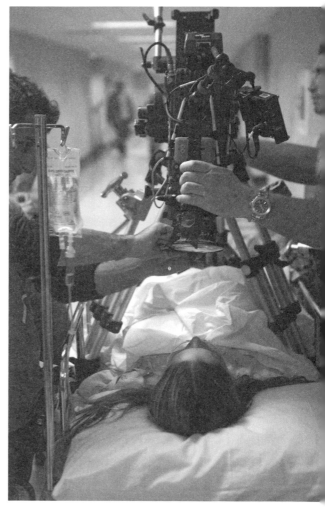

**右上圖：**碧昂卡的臉部特寫鏡頭捕捉到她驚惶不安的神色……

**右下圖：**她的表情也被固定在病床上的攝影機錄了下來。在這裡，攝影組工作人員正在為這個高度集中的鏡頭（intensive shot）調整焦距。

專有名詞

● 等 候 區（holding）：
演員在被叫到片場前的
指定等候地點，通常在
片場外圍或靠近片場的
地方。

注意看攝影機工作人員（不是演員）
把病床推到走廊盡頭的方式。由於
鏡頭中沒有出現其他演員，所以其
他演員可以暫時到等候區休息。

碧昂卡這張臉
部的大特寫是
主觀鏡頭——
或許來自現場
某位醫生的視
角。這個鏡頭
給人一種不舒
服的恍惚感。

126

SI-2K 迷你頭盔式攝影機（Mini Helmet Camera）是由攝影指導史帝夫・梅森（Steve Mason）研發、矽像公司（Silicon Imaging）生產。這個全新的技術能讓大特寫畫面非常清晰，不會產生魚眼效果。

有時候，演員需要了解攝影機拍到的畫面，才能知道自己可以如何移動而不至於落到景框之外。為了協助達科斯塔弄清楚攝影機的鏡頭範圍，工作人員讓她用可攜式的高畫質螢幕檢視錄影重播畫面。

SI-2K 也可以戴在演員頭上，拍攝角色的主觀鏡頭。

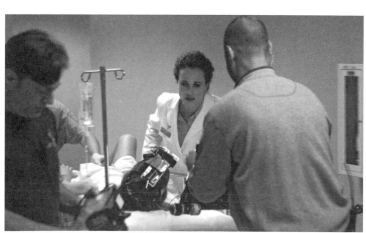

這個主觀鏡頭製造出不安的氣氛。碧昂卡被推進手術室時，觀眾是用她的眼光在看周遭發生的一切。

## 辨別取景高度和角度

為了幫助你更了解取景高度和攝影機角度，我們請連環畫畫家強·費利亞（Jon Feria）來詮釋以下幾個鏡頭。花點時間研究這些畫格，看看你是否能辨別我們在本章討論到的取景高度（如中特寫）和攝影機角度（如矮腳架鏡頭）。

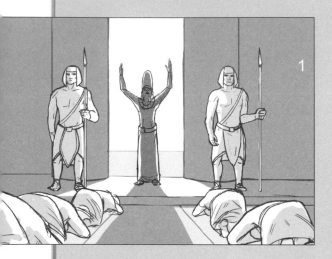

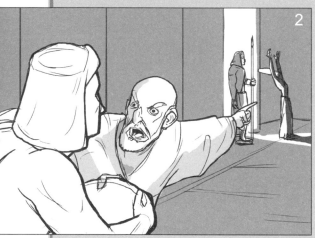

## 解答

### 正確的取景高度／攝影機角度

1. 寬景／水平視角鏡頭
2. 過肩寬景／高角度鏡頭
3. 中景／仰拍鏡頭（蟲視鏡頭）
4. 過肩全景／水平視角鏡頭
5. 過肩全景／大俯拍鏡頭（鳥瞰鏡頭）
6. 過肩中景／大仰拍鏡頭（蟲視鏡頭）
7. 過肩全景／水平視角、傾斜鏡頭
8. 近景／水平視角鏡頭
9. 過肩全景／水平視角鏡頭

# 7 鏡頭動起來！

# 沒「動作」就沒反應！

幾乎沒有觀眾能夠忍受坐著兩小時，只看片中人喝咖啡聊天。所以最好在某個時刻，要有人把湯匙掉到地上，或起身把糖罐裝滿。這些簡單的舉動就叫做動作，不過這些動作並不值得畫成分鏡表，除非有像是拆屋鐵球敲垮了廚房牆壁之類的大事發生。如果是這樣，大概就值得畫上好幾張分鏡表了。

有些電影則相反，整部片充滿了跳剪鏡頭和緊湊的動作，到最後觀眾會覺得好像坐了一趟雲霄飛車。但這不全然是件好事。維持平衡的方法在於保持中庸之道。無論是推進情節，或是把故事說得更動聽，每個動作都應該要有意義或目的。導演是最後的裁判，他會決定讓攝影機維持不動或者跟拍動作，不過這又取決於這個動作在場景中涉及的範圍；畢竟如果推軌鏡頭就能交代清楚，觀眾也不用一直看跳剪鏡頭看到昏頭了。

在前一章中，你看到傑克和黛莉雅這兩個角色站在市政廳前，等待比賽開始。每個鏡頭都是簡單鏡頭；對於這特定場景中平鋪直述的情節來說，基本的剪接已經足夠。

現在，請想像黛莉雅即將說出她懷孕的消息。這個即將改變他們命運的消息在此刻傳來，時機實在壞到了極點：黛莉雅的內心掙扎不已，滿懷憂慮，而傑克則必須全神貫注贏得最後一場比賽。為了強調這場戲的衝突，導演決定用特寫鏡頭捕捉傑克的反應，不過導演是用推進鏡頭緩慢靠近的方式來凸顯角色的嚴肅神情。

---

### 常用的取景高度

- **升降鏡頭（crane）**：和直搖鏡頭（tilt）類似，但運鏡方式較自由。
- **鏡頭切換（cut）**：鏡頭和鏡頭之間的直接轉場。動畫中，表示鏡頭切換的符號是倒三角形，在分鏡表中則用「cut」這個字來表示。
- **推拉鏡頭（dolly）**：又稱跟拍（track）和平移（truck），通常是指裝有輪子或類似輪子功能的攝影機。有時攝影機穩定器也可用來完成類似的鏡頭，例如「拉近攝影機」（camera in）、「拉遠揭露畫面」（pull back to reveal）、「平移」（truck with）或「鏡頭拉近」（pull in）。
- **橫搖鏡頭（pan）**：攝影機位在定點，以水平移動方式掃描整個場景。
- **攝影機穩定器（steadicam）**：這是由美國帝芬公司（Tiffen Company）所生產的攝影器材，用來穩定手持攝影機。攝影機被固定在與背帶相連的防震機械升降手臂上，受到穩固的支撐，攝影師再從背帶處將整套設備穿在身上。
- **直搖鏡頭（tilt）**：攝影機在定點上，以垂直移動方式掃描整個場景。
- **跟拍鏡頭（tracking shot）**：又稱跟鏡頭（follow）。這個運鏡指示要求攝影機跟著動作拍攝。為了讓拍攝順利進行，工作人員會在不平坦的地面上鋪設軌道，因而又稱推軌鏡頭。
- **推軌變焦鏡頭（zolly）**：這是變焦鏡頭搭配推拉鏡頭的運鏡方式。驚悚大師希區考克就曾經成功使用推拉變焦鏡頭創造出壓縮的畫面，大大增加了觀眾的不安感受 [6]。
- **變焦鏡頭（zoom）**：攝影機靜止不動，僅利用變焦鏡頭來擴大（zoom in）或縮小（zoom out）景框內的影像。

---

**譯注 6**：第一次在電影中運用推軌變焦鏡頭的電影是 1958 年由希區考克（Alfred Hitchcock）執導的《迷魂記》（Vertigo），從此 zolly 鏡頭也被稱作 Vertigo shot 或 Vertigo effect。

# 運鏡方式

導演依賴的六種基本運鏡方式中，三種是動態的，三種是靜態的：推／拉鏡頭相對於縮出／伸進；升降鏡頭相對於直搖鏡頭；跟拍、平移和推拉鏡頭相對於橫搖鏡頭。接下來是幾張薩凡納市歷史景點「工廠步道」（Factor's Walk）的照片和示意圖（詳見 P.134～139）。透過這些圖片，你可以認識各種不同的運鏡方式。

---

### 給我攝影車！

只要了解到拍攝手法的單純，你就會明白電影術語其實簡單易懂。例如推拉（dolly）、平移（truck）、跟拍（track）的意義都非常直觀，鏡頭拉遠或拉近也一樣。要完成一個跟拍鏡頭，意即攝影機要跟著演員拍攝（你發現這個術語就是它的字面意思了嗎？），工作人員必須將軌道上的攝影車推近或拉遠。

---

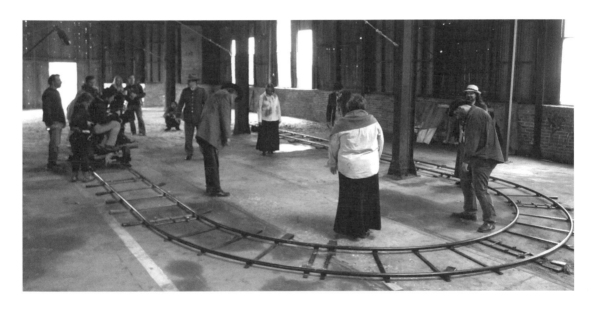

《活屍獵人：林肯總統》外景拍攝：工作人員和演員正在為一個複雜的推軌鏡頭彩排。注意看看為了這個鏡頭所特別架設的軌道和軌道上的移動攝影車。

### 貼心提示

要選擇恰當的運鏡方式，最主要的考慮因素是角色的動作、拍攝的地點或背景，以及攝影機的定位。

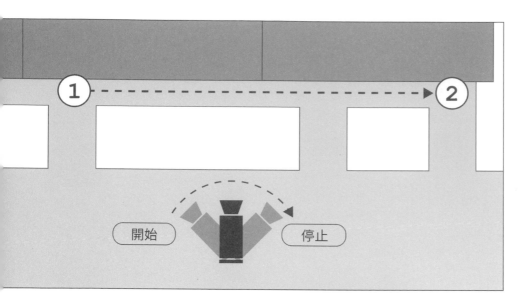

開始　停止

橫搖鏡頭可說是最簡單的運鏡方式，模仿人轉動頭部的動作，彷彿一個人站著不動，他的頭往左右轉動觀看外界。攝影機固定在定點，只在一個支點上轉動。

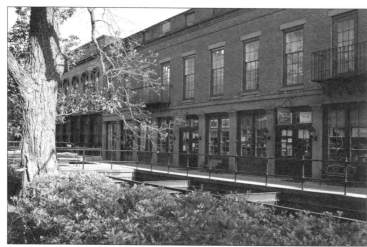

上面兩張圖分別是橫搖鏡頭開始和結束的畫面，注意兩者劇烈的透視變化。比較本頁的橫搖運鏡頭和次頁的橫向跟拍鏡頭。

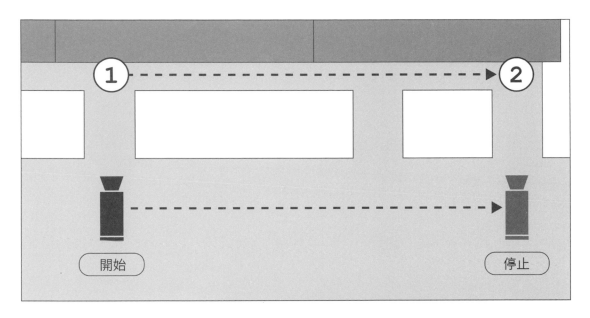

注意這張示意圖中，攝影機移動了相當長的距離，就好像觀看者跟隨著進行中的動作（儘管只是從旁跟隨）。這個鏡頭通常是由架在軌道上的移動攝影車完成的，因此又叫做推軌鏡頭。

**跟拍鏡頭：**這兩張圖分別是鏡頭開始和結束時的畫面。

**直搖鏡頭：**和橫搖鏡頭很類似，只不過是垂直移動。攝影機的機身同樣固定在定點，但鏡頭可以上下擺動，像是點頭的動作。

開始

停止

注意兩張圖劇烈的透視變化。

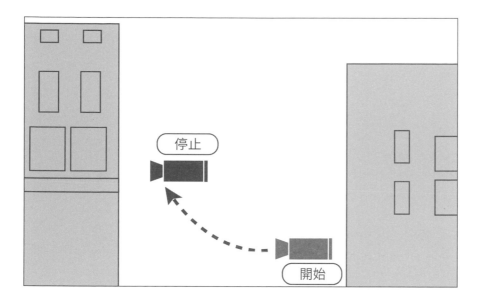

升降鏡頭：和直搖鏡頭很類似，但是屬於動態鏡頭。攝影機架在升降機上跟拍動作，讓透視消失點的位置能夠連續且流暢地改變。升降機也可以橫向移動。

注意當升降機朝陸橋推近時，觀眾也能更靠近正在進行的動作。

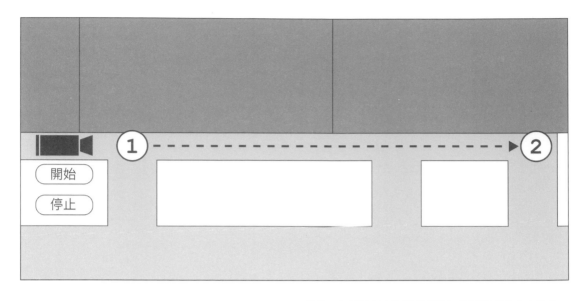

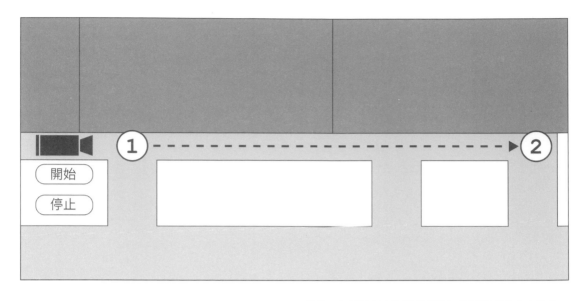

最後一個靜態鏡頭是**變焦鏡頭**。攝影機固定在定點上，攝影師只需調整變焦鏡頭，讓它靠近或遠離動作；但變焦鏡頭在視覺上會顯得不太自然。

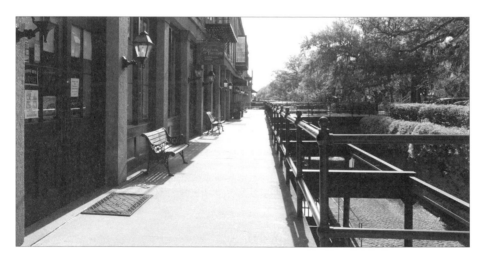

注意圖中的視覺壓縮：每樣東西在鏡頭中看來都變扁平了。欄杆和瓦斯燈的排列變得更擁擠。這毫無疑問是變焦鏡頭拍攝的。

開始 ① - - - - - - - - - - - - - - - - - - - - - 停止 ②

**推/拉鏡頭**是
跟拍鏡頭的改
良版；攝影機
能跟拍動作，
但不須擔心主
角在散步動作
結束時，背景
演員會搶了他
們的戲。

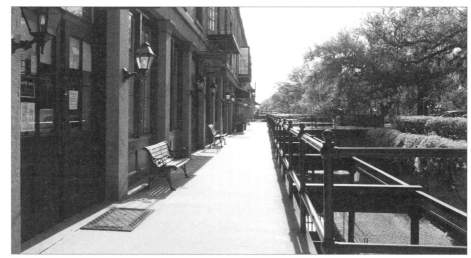

比較看看這個
畫面和 P.138
用變焦鏡頭拍
攝的畫面。你
是否注意到欄
杆之間和路燈
之間均維持著
原本的距離，
沒有被壓縮？
這種手法能將
觀眾帶進主角
所在的環境，
獲得更真實的
空間感。

# 動態照片和數位腳本

「動態照片」是指用連續播放的方式呈現照片，加上配音和音效後就是攝影動態腳本。傳統主導動態照片領域的是廣告公司，但其實這種媒體形式是很有力的研究工具。

許多人一想到前置期，就會想到概念藝術和電影美術設計，卻經常忽略場勘其實也是拍片過程中重要的一環。正因為如此，「動態照片」（photomatics）和「數位腳本」（digimatics）成為決定攝影機定位和運鏡方式的關鍵。動態照片取代了傳統的分鏡表，讓導演團隊具備了前所未有的靈活度和調度能力。

電影需要到外景拍攝的原因很多，而其中的主要因素是預算，尤其是時代片（period pieces）。舉例來說，薩凡納市附近的普拉斯基堡是不少精緻歷史劇如

《共犯》（The Conspirator）的主要場景，也是一些低成本恐怖片如《活屍獵人：林肯總統》的故事背景。這兩部片都設定在1860年代，因此保存完好的古蹟就提供了絕佳的背景和環境。

在這一幕中，我們的英雄從傷亡慘重的戰場回到堡壘。導演想表現出疲憊的軍人穿過彎曲的小徑，通過開合橋、進入堡壘的過程。攝影指導建議使用橫搖鏡頭，但導演想用直搖鏡頭。為了在開拍的前一天做出決定，副導演彙整了場勘經理所拍攝的場地照片，以下面這種方式呈現。

下圖，副導演利用單張照片來表達想要的畫面比例（2.39:1）。他將指示攝影機運鏡的記號箭頭和英雄行進路線的方向箭頭都放進畫面中。

上圖，副導演將兩張影像合成在一起，模擬經過劇烈直搖鏡頭後的透視變化。這兩張圖均包含運鏡方向的記號箭頭和動作進行的方向箭頭。

# 把運鏡方式畫成圖

利用圖畫來指導運鏡方式時必須注意幾件事。

首先是畫面比例。畫面比例影響取景高度，而取景高度決定了觀眾能看到的場景範圍。另外，攝影機角度則決定了觀眾和角色動作的相對位置。一旦取景高度和角度都想好、動作的行進方向也確定了，插畫師應該花點時間，像替靜態鏡頭繪製分鏡表的方式，確認鏡頭中所描繪的元素。除此之外，插畫師還必須思考如何和何時使用前面所提到的方向箭頭和記號箭頭。就讓我們利用分鏡表再複習一遍六種運鏡的方式。請仔細觀察每個鏡頭所使用的畫面比例和元素。

## 橫搖鏡頭和跟拍鏡頭

沿著「工廠步道」拍攝的橫搖鏡頭和跟拍鏡頭雖有一樣的起始點和結束點，視覺體驗卻大不相同，畫法也截然不同。由於

兩種鏡頭拍攝的範圍很廣，因此插畫師在圖中多畫出實際不會出現在鏡頭內的景物，用以表明取景開始和結束的地方。

> ### 圖畫（drawing）vs. 示意圖（diagram）
>
> 動作的行進方向很常需要加入其他元素才能說明清楚：
> - **方向箭頭**：表明在攝影機鏡頭限定的景框內，某個場景的動作和行進方向。
> - **記號箭頭**：為攝影師標註的特定指示。
> - 要是方向箭頭或記號箭頭還需要加以說明，分鏡插畫師可在動作旁加上簡單的註記。有些插畫師會在掃描的數位圖檔上加指示。

**上圖**：這張圖的魚眼效果特別被描繪出來，強調橫搖鏡頭中的透視變化。圖中彎曲的記號箭頭用來模擬曲線透視，呈現橫搖鏡頭的效果。

**下圖**：這個跟拍鏡頭和上圖靜態的橫搖鏡頭一樣，三個拍攝區域皆按比例畫出，並以畫在場景內的方向箭頭表明動作行進方向。為避免混淆，記號箭頭畫在圖的下方，包括起始和結束點，以及運鏡名稱（shot call）的說明。

開始 ◀━━━━━━━━ 橫搖 ━━━━━━━━▶ 停止

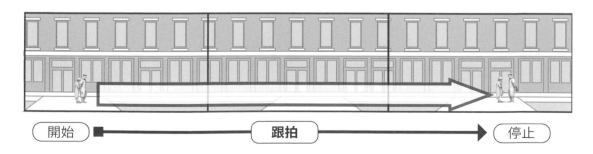

開始 ◀━━━━━━━━ 跟拍 ━━━━━━━━▶ 停止

## 直搖鏡頭和升降鏡頭

直搖鏡頭和升降鏡頭通常會將居間的視線高度做為消失點來繪畫。表明運鏡方向的記號箭頭在左右兩張圖中畫的方式不同。注意看，圖的範圍其實已經超出景框，藉此提供攝影機工作人員更多關於取景、角度和運鏡方面的資訊。

**直搖鏡頭：**這裡並沒有畫出劇烈的透視變化，但記號箭頭和取景區域仍清楚界定了攝影機的移動方式。

**升降鏡頭：**這張圖顯示攝影機升到高空，靠近被攝主體。雖然從鏡頭開始到結束，取景範圍看起來縮小了，但比例仍維持不變。

### 跨越遠距的做法

有時候單張圖無法畫出整個鏡頭所涵蓋的距離，也許是因為透視變化過於劇烈，或是必須再用一張圖才能強調某個取景畫面的重要性。遇到這種情形時，將鏡頭開始和結束的畫面分成兩張處理也是很好的選擇，只要如下圖所示，有清楚的說明即可。

直搖鏡頭開始

直搖鏡頭結束

## 推/拉鏡頭和變焦鏡頭

推／拉鏡頭和變焦鏡頭畫起來非常類似，兩張圖中都加了一個小景框。注意方向箭頭和記號箭頭在同一個畫面中分別擺放的位置。開始和結束的箭頭並非必要（有時甚至會混淆讀者），但攝影機操作人員能從頁緣註記得知場景需要的運鏡方式（變焦或者推／拉）。

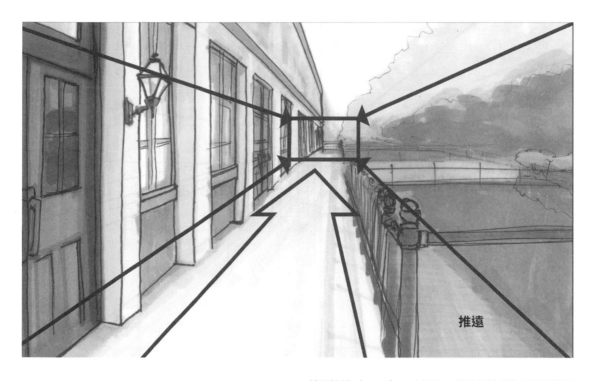

鏡頭推遠（push）：上圖中，攝影師接到指示要跟著角色移動到走道盡頭。假如拍攝腳本指示要鏡頭拉近，那麼方向箭頭和記號箭頭都會指往反方向，也就是朝著觀眾的方向。

縮出
（zoom out）：
透過這張圖，攝影師知道當動作靠近時攝影機要維持不動，僅用變焦鏡頭跟拍動作。如果拍攝腳本指示要伸進（zoom in），那麼小景框會維持不變，方向和記號箭頭會指往反方向，遠離觀眾。

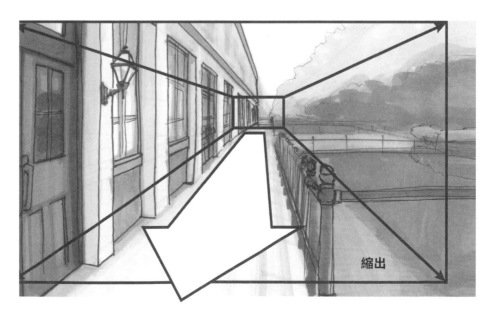

# 亂中有序

檢視這個動作段落的畫格時，看看是否能辨認出用來決定合適鏡頭的關鍵要素（包括取景範圍、攝影機角度、運鏡方式）。仔細觀察方向和記號箭頭的使用。

在這個寬景鏡頭中，主角「無賴」正邁開大步在街上走著……

四處張望著他的圓頂帽；這裡用特寫鏡頭來呈現。

這個橫搖鏡頭同時也是主角的主觀鏡頭。

……我們在快速變焦鏡頭中看見他念念不忘的失物。

特寫鏡頭展現出主角的驚喜之情。

於是他不顧來往的車輛衝過馬路。注意這個跟拍鏡頭中出現的記號箭頭和方向箭頭。

特寫鏡頭照著一位嚇呆的司機，這個鏡頭的旁跳功能讓我們看到動作的後續發展……

……兩輛車迎面相撞。再次注意記號箭頭和方向箭頭是如何呈現。

車子急轉彎

這個中景鏡頭中，我們倒楣的主角壓根不知道車禍就是他造成的。

因此接著在全景鏡頭中，他繼續穿越馬路。一個橫搖（或直搖）鏡頭跟拍他的動作。

這個矮腳架、全景鏡頭將他朝思暮想的帽子放在最醒目的位置。

門往外開

門往外開

但是從這個反拍鏡頭,我們看到電影院的大門開了。看來事態不妙。

電影散場,人潮湧出,一個矮腳架鏡頭捕捉了這個畫面。

踢飛

② 入景

一個低角度鏡頭拍下了主角的動作。注意表明帽子飛出景框和主角進入景框的箭頭是如何呈現。

這個中近景、低角度鏡頭捕捉到主角困惑的表情。他被自己的雙眼矇騙了嗎？

在伸入鏡頭中，我們再次看見那頂帽子，彷彿在誘惑他、捉弄他。

灰心卻還沒喪志的主角朝著他心愛的帽子爬去。

在這個矮腳架鏡頭中，撿起帽子的會是個好心人嗎？

一個胖男孩拍拍帽子，抖落灰塵。

……男孩吹泡泡的特寫鏡頭。

在寬景鏡頭中，男孩看來很滿意自己的新戰利品，洋洋得意地走了。

緩慢的直搖鏡頭帶我們往上看到……

從中近景可以看出，我們的主角終於崩潰了。

## 牛刀小試

☑ ## 運鏡最大！

請將這兩頁影印下來做練習。看看這些由優秀的插畫師萊恩·詹姆士（Ryan James）所繪製的分鏡表，並試著辨認最適合下列畫格的運鏡方式，然後用麥克筆將靜態和動態鏡頭分別標示出來，包括橫搖、直搖、zoom in 或 zoom out、跟拍、升降和推 / 拉鏡頭等。

5

**解答**

1. 直搖　　2. 橫搖

3. 跟拍　　4. 橫搖／直搖或橫搖

5. 跟拍　　6. 伸進（zoom in）或推近

7. 升降／橫搖、或升降（boom）／橫搖

6

7

# 想像力大車拼：
## 《變身怪醫——大變身》

在這一集「想像力大車拼」的單元中，新秀插畫師戴芙妮·赫金森（Daphne Hutchenson）和葛萊姆·歐樂比（Graham Overby）分別為《變身怪醫》的一段節錄畫出各自的詮釋。

## 戴芙妮·赫金森的版本

戴芙妮·赫金森使用全景鏡頭來確立場景。

接著她選用中特寫鏡頭將傑克醫生放入進景框。

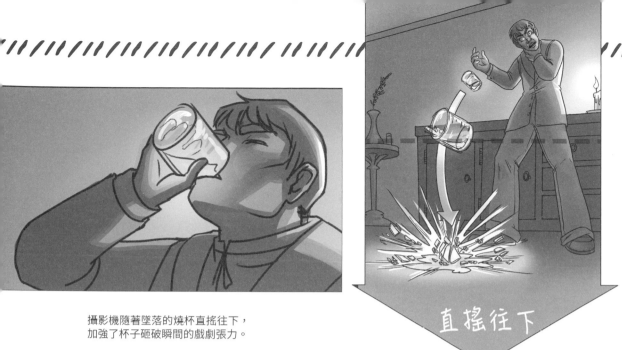

攝影機隨著墜落的燒杯直搖往下，
加強了杯子砸破瞬間的戲劇張力。

直搖往下

插畫師接著拉回攝影機，用了一個
過肩鏡頭。注意插畫師一直保持在
同一個螢幕方向。

傑克開始變身
時，插畫師也
選擇把焦點放
在他身上。這
裡使用的是大
仰拍鏡頭。

赫金森接著用近景鏡頭畫出蠟燭掉
落地面和熄滅的畫面……

並用中特寫鏡頭呈現傑克友人的驚
恐神情。

插畫師在這裡又用了一個過肩鏡
頭，並且依舊小心維持同一個螢幕
方向。

## 葛萊姆・歐樂比的版本

歐樂比的第一個鏡頭採用雙人、中景高度的鏡頭，介紹兩位主角出場和他們所在的空間。

接著，歐樂比用一個特寫鏡頭，將焦點集中在傑克的友人和他的反應上。

歐樂比用中特寫鏡頭呈現傑克醫生喝下了自己發明的配方，手法和赫金森類似，但他用了強烈的燈光效果來增添不祥的氣氛。

插畫師用傾斜的大仰拍廣角鏡頭，刻意塑造讓觀眾感到不安的氛圍。

赫金森將焦點集中在傑克的變身
過程,歐樂比則使用兩個鏡頭同時
呈現傑克的變身和友人的反應。

歐樂比也決定讓傑克在變身過程中
倒在地上;接著他用兩個鏡頭來營
造懸疑感,等待海德現身。

插畫師再次將焦點擺回兩人身上，藉由強調他們的互動來結束這個段落。

歐樂比雖然也用中特寫鏡頭來呈現友人的反應，但他特別標明要用旋轉的伸進（zoom in）鏡頭來取景。

# 焦點訪談：分鏡插畫師——惠特妮・寇格

惠特妮勃・寇格（Whitney Cogar）是一位自由插畫師，目前住在喬治亞洲薩凡納市。她的第一份工作是替勞勃・瑞福（Robert Redford）的電影《共犯》（The Conspirator）繪製分鏡表，這開啟了她的電影事業。她的其他分鏡作品包括《X戰警：第一戰》（X-Men: First Class）、《高地教會》（Elevation Church）的幾部短片，以及其他類型的短片。

本書作者班傑明・雷・菲利浦（以下簡稱菲）趁惠特妮・寇格（以下簡稱寇）為「美國電影公司」（American Film Company）畫分鏡表時，做了以下專訪。

**菲：身為一位在片場待命的插畫師，可否跟我們聊聊妳的工作經驗？這個經驗是否讓你對製片過程有所啟發？**

寇：我很晚才加入《共犯》的製作團隊，大概是開拍前十天吧。這是我參與的第一部片，而我也很快學會了許多與製片過程相關的事。我得經常在片場等待，趁休息時間和導演（勞勃・瑞福）溝通，把下一個場景討論出來。

**菲：身為分鏡插畫師，你每天都會和製片部門的哪些人打交道？**

寇：大部分是導演或助理導演，還有攝影指導和美術指導。假如是在前製作業的初期，我可能會直接和製片人及電影公司的其他夥伴合作，做出呈現整體氛圍的情緒本（look book）或分鏡表提案。

**菲：你認為具備攝影或電影史的相關實用知識有多重要？**

寇：非常重要。假如你連要用哪種畫面比例都不知道，那要怎麼知道分鏡表裡該畫些什麼呢？廣角鏡頭會捕捉到什麼畫面？這些知識在使用許多特效的電影裡尤其重要，因為視覺特效部門需要非常精準的分鏡表；你必須很清楚攝影機會拍到什麼、不會拍到什麼，以及鏡頭的侷限。

**菲：你對那些不愛事先計畫就開拍的新銳導演和攝影師有什麼建議？**

寇：分鏡表可以解決很多沒預料到的問題，長遠下來能節省很多時間和金錢。有時候，倉促的決定可能帶來令人興奮的故事，但如果一個以分鏡表呈現的故事能讓你深深著迷，那真正開拍後就比較不會有風險。此外，分鏡表也能凝聚工作人員的共識；很多製片助理和副導演都會特地跑來謝謝我把分鏡表展示在片場。

**菲：既然分鏡表的主要目的是溝通，你認為繪畫的速度還是高超技法哪個重要？**

寇：繪畫的能力有很多種。假如你指的是不用參考照片就能將汽車保險桿畫得栩栩如生，那當然很棒，但對這工作來說恐怕幫不了太多忙。但假如你指的是把東西描繪得又快又清楚的能力，那就對了，就這個工作來說你已經萬事俱備。

寇格在下列分
鏡表中畫的是
水手間流傳已
久、關於危險
的人魚的故事。
我們用寬景鏡
頭來確立場景。

攝影機切到船
頭全景。我們
看到甲板上的
兩名水手,和
相當引人注目
的人魚雕像。

接著再切到仰
拍鏡頭,取景
一整座人魚雕
像和她突然動
起來的樣子。

鏡頭繼續以稍微仰拍的角度朝被攝主體靠近，形成一個
因「前縮透視」（foreshortened）而劇烈壓縮的中特寫
鏡頭。

攝影機用一個
過肩鏡頭來揭
露後續情節—
—人魚跳上甲
板，把水手嚇
了一大跳……

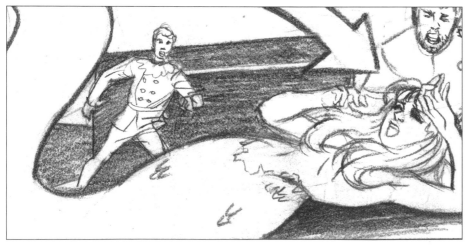

緊接著用傾斜
的矮腳架鏡頭
拍攝，人魚跌
落甲板，一名
水手跑過去將
她扶起來。

分鏡表不需要畫得很好看，但要讓人一目了然，不用再花時間想，這才是最重要的。畢竟畫得再快，但畫得潦草、讓人看不懂，也毫無用處。不過說到底，要是速度不夠快，想找這種工作恐怕不太容易。

**非：分鏡表需要渲染 / 算圖嗎？**

寇：通常我會說不用，但還是要看用在哪裡。假如某個場景的燈光很重要，那麼分鏡表就該好好 render。又或者這份分鏡表是為了博取投資人的青睞，那就要盡可能畫得細緻一些。

但就像剛剛說過的，分鏡表最重要的是：清楚、貼近劇情需要、愈清楚愈好。簡單來說，分鏡表就算印到第十二次還是要和第一次一樣清楚可辨。

**非：優秀的分鏡插畫師要具備什麼條件？**

寇：分鏡插畫師應該要像導演一樣擅長說故事，知道怎麼畫出人物、物件和環境，但不拘泥於細節，並且能夠應付長得令人發瘋的工作時間。另外，由於你很可能會和很多不擅言詞、不太會表達想法的「視覺型」伙伴一起工作，所以腦袋轉得快一點會更加分哦！

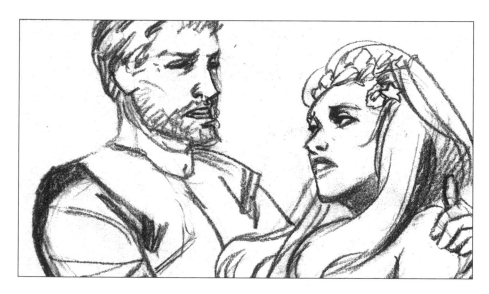

在一個雙人中特寫鏡頭中，我們看見水手將美麗的人魚拉到自己身邊。

接著，鏡頭稍微仰拍並往後拉遠，我們看見當人魚已躺在水手懷中，水手的同伴朝他們焦急跑來。

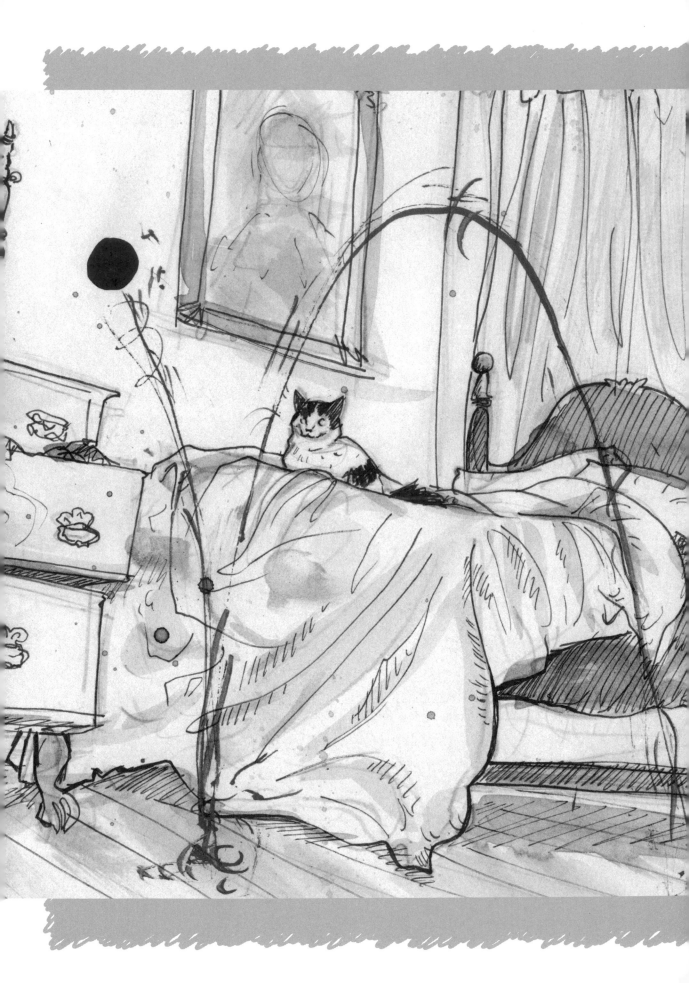

 **馬丁尼鏡頭**

一天當中最後一個拍攝鏡頭，
拍完後就可以收工，參加慶功酒宴了！

# 分鏡要領大集合

現在，我們清楚知道分鏡表是一種專門化的藝術形式，主要用來溝通想法，不是供人娛樂或欣賞。想像一下插畫師在下筆時所要承擔的重責大任：他們得要選擇正確的畫面比例、拆解腳本後確認必要的元素、畫出縮圖速寫、決定鏡頭的布局等，而這還不是全部！插畫師還要考慮連戲和視覺邏輯等問題，並且在交出分鏡表前，確保每個畫格都已編好號碼、做好說明。（假如這些要求太多，別擔心，只要翻開 P.172 附錄中的分鏡表核對清單，逐項檢視就好。）

分鏡表的具體細節可以透過學習來掌握，畢竟這門專業有明確的練習方法和操作步驟，甚至連繪畫技巧可從中習得一二。不過抱負更大的插畫師還是會想獲得讓自己實力晉級的建議，例如能畫得更快或更準確。本章提出了一些簡單的建議，保證能讓所有人的畫圖技巧和製表能力更上一層樓，只要你有耐心、願意努力不懈。

## 熟能生巧

**買一本素描簿**，隨身攜帶，練習圖畫創作，從觀察到的人事物下筆。實驗各種媒材，結果可能會讓你大感驚喜。

在這張經過精美算圖的素描中，插畫師以撒・麥卡斯林（Isaac McCaslin）捕捉到這個小房間的寧靜片刻。注意插畫家使用的透視法和視線高度（eye line），這是構成所有鏡頭的關鍵元素。

在紙上塗鴉，把你的想法畫出來。放輕鬆，別擔心有沒有畫好。這不過就是一張紙罷了。

P186～187 附錄了四種不同觀景窗的模板。只要把模板印到卡紙上，沿虛線剪下，你就已經用對方法了。

**使用觀景窗。**一開始可能不太容易針對特定的畫面比例決定正確的構圖，因此，在你訓練到能以眼睛判斷之前，別害怕使用觀景窗來輔助構圖。

這是從高角度畫下的街景。在這張畫中，插畫師凱西·克里森貝瑞（Casey Crisenberry）運用了多種媒材，甚至用素描匆匆做了註記，並巧妙地（且按透視的正確比例）標示出街道名稱。

練習觀察寫生。用心的插畫師會騰出時間練習觀察寫生，快速捕捉描繪對象的姿態、手勢和神情，然後用簡單的幾筆記錄下來。

**拋開直尺。**想要同時增加速度和自信嗎？丟掉你的尺，相信自己的雙眼吧！當然，插畫師如果要徒手畫出車輛和建築物，剛開始練習的透視圖可能會很生硬，但練習的結果是值得的。只要多加努力，你的畫作會看起來更有把握也更自然。

**設定目標。**沒有目標就哪兒也到不了。或許你這週為自己設下的目標是每天練習畫各種透視圖，下一週則是在咖啡廳或公車站練習一邊觀察一邊寫生。

**設下時間限制。**規定自己十分鐘就要完成一個畫格，不多也不少，時間到了就要停下來，檢視自己的作品。在短時間內編修圖畫會迫使插畫師快速做出關鍵的構圖決定，最終這個過程會變得愈來愈出於本能和直覺。

插畫師用生動的鋼筆筆觸描繪出高空鏡頭下物體的恰當角度。

## 主動出擊

**勤做功課**！研究成功分鏡插畫師的作品，做起來比想像的容易。假如你在網路上找不到資料，很多 DVD 的特別版本中都收錄了「從分鏡表到大螢幕」的比較，或甚至「從腳本到大螢幕」的鏡頭解析。

**逆向分析**。分析著名的電影能讓你的眼光更銳利。挑選一部你喜愛的影片，從頭到尾看完，然後回顧那些最有衝擊性的場面。用遙控器按下暫停鍵，拿出你的素描簿，快速粗略地畫出每個鏡頭，標示出攝影機角度、取景高度和運鏡方式，而且別忘了要符合畫面比例！想要挑選適合做逆向分析的電影，最好從美國電影學會（American Film Institute, AFI）的百大電影中著手。1967 年成立的 AFI 一開始是全國性的藝術機構，專門訓練電影工作者、保存美國電影遺產。AFI 檔案館裡珍藏的影片最久可追溯到 1893 年，記錄了美國電影的點滴。（詳情可上 AFI 網站查詢 http://www.afi.com）

這幾張逆向分析的分鏡表根據的是黑澤明（Akira Kurosawa）導演的《亂》（Ran）。《亂》是在 1985 年拍攝的史詩電影，內容講述一位年邁的諸侯決定退位，讓三個兒子分掌權力。這個升降鏡頭即將揭示武士軍團往城堡移動的狀態。

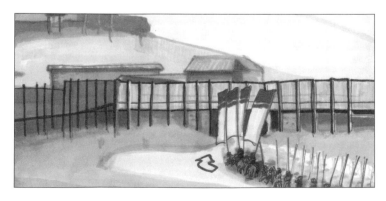

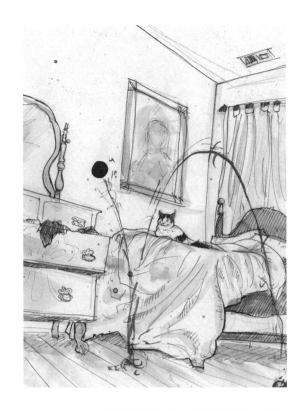

練習說故事。加強觀眾對連戲和視覺或螢幕邏輯的理解，「說故事」是方法之一。這個故事不需要多有開創性，選一個平凡的主題（例如要怎麼做花生醬三明治）反而可以省下力氣，不去處理複雜的動作段落，讓你能專心利用取景高度、攝影機角度和運鏡方式把故事說出來。

在本頁和次頁的分鏡表中，插畫師寇特妮 · 梅奧（Courtney Mayo）透過改變視角，以平靜卻相當有戲劇效果的方式畫出她美麗的公寓。這顆彈跳的球是驅動敘事發展的工具，也成為我們登堂入室，到處參觀的理由。

## 練習的重要性

所有要訣都有一個共通點：練習，因為只有「熟」才能「生巧」。更重要的是，練習才能成就專業，因為機會隨時可能降臨！唯有不斷自我訓練的專業人士才能隨時蓄勢待發，掌握每一次的機會——他們擁有實力堅強的作品集，能充滿自信且愉快地暢談自己的作品，一旦得到工作機會，也能以速度和準確度令客戶驚艷。

# 為分鏡表舉杯

「提早就是準時，準時就是遲到，遲到則不可原諒。」這可能是史上最糟糕的敬酒詞了，然而卻最能反映出娛樂產業從業人員的思考模式。

分鏡表是需要多方合作才能完成的溝通媒介：插畫師提供專業服務，協助導演製作複雜的電影。令人難忘的傑出插畫師總是把完成分鏡表的任務看得比個人風格更重要。他們時時謹記他人仰賴自己快速產出圖像的能力。這些清楚標示出取景高度、攝影機角度和運鏡方式的圖像能夠代替導演、攝影指導和美術指導與劇組工作人員溝通。

同樣地，請記住娛樂產業雖然競爭激烈，卻是一個人際關係相當緊密的社群。那些「已經在圈子裡的人」只要產出不輟，就能待得長長久久，而那些把名聲做壞的人會發現，要在這圈子繼續找到工作很可能難上加難。

總之，分鏡插畫師最重要的一課就是將演員和工作人員的需求放在個人的表現慾望之上，而這一點也正是區分兩種插畫師的標準：一種是盡心奉獻、協助製片的插畫師，另一種是只想出名，但終究適得其反的插畫師。唯有前者才稱得上是真正的專業人士。

廢話不多說，趕快削尖你的鉛筆，白紙已經準備好等你來畫了。

備齊所有元素的分鏡表能向導演、攝影指導和其他工作人員傳達所有開拍前需要知道的資訊。

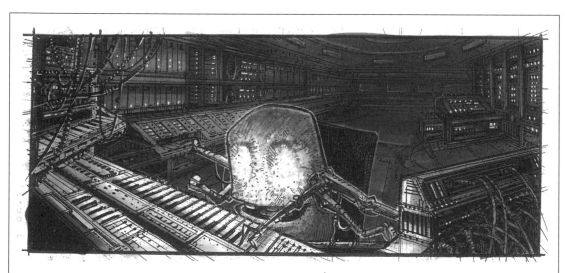

| 鏡頭描述／腳本註記： | 元素： |
|---|---|
| 內景／富卡其（Fugazi）的中控室／晚上<br>富卡其的全景<br><br>富卡其將外星科技整合到人類主控台的鍵盤上。 | 富卡其（電腦成像）<br>「主角」控制台（棚拍）<br>中控室（棚拍／接景或數位背景） |

| 片名：<br>異星怪客（Fugazi's Dream） | 場地：<br>母艦（棚拍） | | |
|---|---|---|---|
| | | 場景編號 | 47b |
| | | 拍攝編號 | 6 |
| | | 畫格編號 | 12 |

# 結語：只有人類才會說故事

只有人類才會說故事，而且超愛說故事。在我養過的所有動物中，無論是馬、牛、母雞、公雞、豬、貓、金魚、鳥、天竺鼠、倉鼠，還是那隻曾趴在我窗台上的蜥蜴，沒有一隻會說故事。除了為了滿足基本生理需求發出的聲音（蜥蜴是例外，牠冷漠得很！），牠們什麼也說不出來。那究竟為什麼我們這些兩足生物會把故事看得這麼珍貴，拼命挖掘各種故事，還加以潤飾再分享出去呢？

事實上，自從我們的大腦能開始連結、回想和修飾腦中想法（或稱為「謊話」或「大話」）起，我們就開始在蒐集故事了（或稱為「回憶」？）。從小，我們就懂得將各種情緒反應加入平淡的敘事中，故事就這麼誕生了。從那時起，我們便開始認真尋找說故事的方法，幫我們把同樣的情感傳遞給朋友，甚至素昧平生的陌生人。此外，我們也渴望找到最適當的敘事方式來撫慰自己的情緒。

從圍繞著篝火講古到穴壁上刻畫動物的永恆掙扎，從印刷成冊的文字到各種行動裝置皆能播放的動畫，我們在這趟追尋的過程中，已然練就一身說故事的高超本領。而我們之所以要磨練說故事的技巧，是因為只有能和觀眾順暢地溝通，我們才得以盡情分享某個追逐場景的驚心動魄，或某段變調愛戀的拉扯糾結。

任何一種敘事都要從故事說起，無論是以動畫、真人實景、遊戲設計或任何其他媒介呈現。每一種手法的終極目標都是要幫助你找到最佳的溝通方式，並且在觀眾心中引起你想要的共鳴。祝福你們在說故事的旅途上一帆風順，分鏡表也畫得愉快！

提娜 · 歐海莉
*Tina O'Hailey*
寫於喬治亞州 亞特蘭大市
2013 年 1 月

提娜 · 歐海莉曾在迪士尼、夢工廠和電玩遊戲大廠美商藝電（Electron Arts, EA）擔任動畫人員培訓講師，教導在各個動畫和遊戲設計部門的動畫師。她培訓出來的動畫人員製作過大受歡迎的電玩遊戲，如美商藝電推出的「勁爆美式足球」（Madden）、「美國大學」（NCAA）和「超人」（Superman）系列，也做過卡通長片，如夢工廠的《埃及王子》（Prince of Egypt）、迪士尼的《星際寶貝》（Lilo and Stitch）和《花木蘭》（Mulan）。提娜 · 歐海莉也是兩本書的作者：《從 2D 到 3D——2D 動畫與 3D 動畫結合技術解析》（Hybrid Animation: Integrating 2D and 3D Assets, 2010），以及《Maya 動畫角色綁定技術解析》（Rig It Right: Maya Animation Rigging Concept, 2013）。她目前為薩凡納藝術設計學院數位媒體學院（School of Digital Media）的院長。

# 附錄說明

在書末附錄中,讀者可以找到分鏡表核對清單、幫助插畫師決定運鏡方式的劇本分解表、八種常見畫面比例的全頁式模板、繪製縮圖速寫的工作單,以及四種常見畫面比例的觀景窗模板。讀者可以自行影印,自由運用。

# 分鏡表核對清單

| ✓ | 分鏡表核對清單 | |
|---|---|---|
| | 分鏡表類型<br>○ 編輯或拍攝分鏡表<br>○ 廣告或合成分鏡表<br>○ 動畫分鏡表<br>○ 視覺化預覽／特效分鏡表 | |
| | 需要的畫面比例<br>○ 1.33:1<br>○ 1.78:1<br>○ 1.85:1<br>○ 2.39:1<br>○ 其他？ | |
| | 確認關鍵元素<br>○ 背景（內景／外景）<br>○ 時段（白天／晚上）<br>○ 主要演員<br>○ 背景演員<br>○ 交通工具<br>○ 道具<br>○ 布景<br>○ 特效（VFX 或 FX）<br>○ 動物管理員<br>○ 化妝、髮型、服飾<br>○ 其他 | |
| | 縮圖速寫<br>○ 鏡頭變化<br>○ 是否為一個段落<br>○ 靈活的構圖<br>○ 透視<br>　○ 清楚的焦點<br>　○ 重疊<br>○ 取景高度和攝影機角度<br>○ 動作和螢幕方向<br>○ 順序排列、時間控制、速度 | |
| | 鏡頭的布局<br>○ 取景高度（全景、中景、特寫……）<br>○ 攝影機角度（矮腳架、大仰拍、大俯拍……）<br>○ 運鏡方式<br>　○ 動態鏡頭（推拉、跟拍／推軌、升降）<br>　○ 靜態鏡頭（變焦、橫搖、直搖） | |
| | 連戲與視覺邏輯<br>○ 180 度法則<br>○ 30 度法則<br>○ 螢幕方向是否正確、一致<br>○ 中性鏡頭？ | |
| | 編號<br>○ 畫格<br>○ 場景<br>○ 段落<br>○ 鏡頭<br>○ 插入鏡頭 | |
| | 符合所有投件的條件了嗎？ | |

# 劇本分解表

| 片名： | | 畫面比例： | | | | |
|---|---|---|---|---|---|---|
| 場景標題 | 腳本註記 | 元素 | 取景／角度 | 運鏡方式 | 畫格編號 |
| | | | | | |

# 模板①：畫面比例 1.33:1

# 模板②：畫面比例 1.78:1

# 模板③：畫面比例 1.85:1

# 模板⑥：畫面比例 1.78:1

# 模板⑧：畫面比例 2.39:1

元素：

場地：

1.33:1

鏡頭說明／腳本註記：

片名：

| 場景編號 | 拍攝編號 | 畫格編號 |
|---|---|---|

場景編號
拍攝編號
畫格編號

元素：

場地：

1.78:1

鏡頭說明／腳本註記：

片名：

1.85:1

鏡頭說明／腳本註記：

元素：

場地：

片名：

| | | |
|---|---|---|
| 場景編號 | 拍攝編號 | 畫格編號 |

| 場景編號 | 拍攝編號 | 畫格編號 |
|---|---|---|

元素：

場地：

鏡頭說明／腳本註記：

片名：

2.39:1

1.33:1

1.78:1

# 觀景窗模板②

2.39:1

1.85:1

# 中英對照索引

# 致謝

　　我們想感謝以下所有為本書做出重大且深具啟發貢獻的朋友。感謝肯恩 · 卓別林、奇斯 · 英翰、惠特妮 · 寇格、提娜歐 · 海莉，以及斯特拉登 · 利奧波德的真知灼見；感謝格藍特 · 費奇、安迪 · 楊（Andy Young）、大衛 · 巴蘭、凱西 · 克里森貝瑞、強 · 費利亞、戴芙妮 · 赫金森、萊恩 · 詹姆士、莎拉 · 凱莉、卡翠娜 · 姬索、寇特妮 · 梅奧、以撒 · 麥卡斯林、葛萊姆 · 歐樂比和珊莫 · 雷弗利。

　　我們也感謝約書亞 · 雷諾、蘇偉銘（Wai Ming "Nicky" Soh）和拉薇妮雅 · 威斯佛用一流的攝影和插畫替這本書增色不少。感謝凱芮 · 歐亨（Kerri O'Hern）銳利的眼光和百折不撓的精神。感謝安琪拉 · 羅哈斯（Angela Rojas）和杰基 · 邁耶（Jackie Meyer）追求完美、擇善固執的敬業態度。我們也由衷感謝薩凡納設計藝術學院的校長寶拉 · 華萊士（Paula Wallace）和「設計出版社」（Design Press）給予我們這次寶貴的出版機會。

國家圖書館出版品預行編目資料

圖解分鏡/大衛.哈蘭.盧梭, 班傑明.雷.菲利浦作；羅嵐譯. – 二版. – 臺北市：易博士文化, 城邦文化事業股份有限公司出版：英屬蓋曼群島商家庭傳媒股份有限公司城邦分公司發行, 2023.10
　面； 公分
譯自：Storyboarding essentials : how to translate your story to the screen for film, TV, and other media
ISBN 978-986-480-335-4(平裝)

1.CST: 電影製作

987.42                                                                                                                                                                            112014913

Craft Base 38
# 圖解分鏡

書　　　　　名／Storyboarding Essentials：How to Translate Your Story to the Screen for Film, TV, and Other Media
原 出 版 社／Watson-Guptill Publications
作　　　　　者／大衛・哈蘭・盧索（David Harland Rousseau）、班傑明・雷 ・菲利浦（Benjamin Reid Phillips）
譯　　　　　者／羅嵐
編　　　　　輯／邱靖容、何湘葳
行 銷 業 務／施蘋鄉
總　編　輯／蕭麗媛
發 行 人／何飛鵬
出　　　　　版／易博士文化
　　　　　　　城邦文化事業股份有限公司
　　　　　　　台北市中山區民生東路二段 141 號 8 樓
　　　　　　　電話：(02) 2500-7008　　傳真：(02) 2502-7676
　　　　　　　E-mail：ct_easybooks@hmg.com.tw
　　　　　　　英屬蓋曼群島商家庭傳媒股份有限公司城邦分公司
發　　　　　行／台北市中山區民生東路二段 141 號 11 樓
　　　　　　　書虫客服服務專線：(02) 2500-7718、2500-7719
　　　　　　　服務時間：週一至週五上午 09:30-12:00；下午 13:30-17:00
　　　　　　　24 小時傳真服務：(02) 2500-1990、2500-1991
　　　　　　　讀者服務信箱：service@readingclub.com.tw
　　　　　　　劃撥帳號：19863813
　　　　　　　戶名：書虫股份有限公司
　　　　　　　城邦（香港）出版集團有限公司
香 港 發 行 所／香港灣仔駱克道 193 號東超商業中心 1 樓
　　　　　　　電話：(852) 2508-6231　　傳真：(852) 2578-9337
　　　　　　　電子信箱：hkcite@biznetvigator.com
馬 新 發 行 所／城邦（馬新）出版集團【 Cite (M) Sdn. Bhd. 】
　　　　　　　41, Jalan Radin Anum, Bandar Baru Sri Petaling,
　　　　　　　57000 Kuala Lumpur, Malaysia.
　　　　　　　電話：(603) 9056-3833　　傳真：(603) 9057-6622
　　　　　　　E-mail：services@cite.my
視 覺 總 監／陳栩椿
美 術 編 輯／陳姿秀
封 面 構 成／林雯瑛、簡至成
製 版 印 刷／卡樂彩色製版印刷有限公司

■ 2017 年 07 月 11 日　初版
■ 2023 年 10 月 05 日　二版
ISBN　978-986-480-335-4

Printed in Taiwan

定價 600 元　HK$200

城邦讀書花園
www.cite.com.tw

著作權所有，翻印必究
缺頁或破損請寄回更換